POP高手系列

POP字體·1 變體字 ①

簡仁吉、簡志哲編著

　　變體字這本書是筆者在製作了一系列POP叢書後非常殷切的想以最完整、最多元化、最明瞭的方法將變體字介紹給大家。在前面幾本書中,我們不難發現有不少的海報實例應用都是以變體字的手法製作,很多讀者都以能將麥克筆的字體熟練的運用於POP上,但是對於變體字的寫法卻不得其門而入。基於這個原因,筆者特別將變體字由淺至深的從基礎最詳細的介紹,使讀者不但能輕易掌握其書寫技巧,並且對於變體字能夠有更深一層的了解。也希望各位讀者能夠繼續給予支持與愛護,POP高手系列叢書將與你共同開創更寬廣的POP世界。

<div align="right">

簡志哲

</div>

作者簡介

簡仁吉
復興商工美工科畢

經歷
麥當勞各中心/特約美術設計
大黑松小倆口/美術設計
新形象出版公司/美術企劃、總編輯
華廣美工職訓中心、復興美工
職訓中心、中國青年服務社…等
/專業POP教師
出版流通雜誌/POP專欄作者
德明商專、台灣大學、師範大學
/廣告研習社、美術社指導老師
台北市農會…等機關/POP講師

著作
POP正體字學 (1)
POP個性字學 (2)
POP變體字學 (3) (4)
POP海報祕笈 〈學習海報篇〉
POP海報祕笈 〈綜合海報篇〉
POP海報祕笈 〈手繪海報篇〉
POP海報祕笈 〈精緻海報篇〉
POP海報祕笈 〈店頭海報篇〉
POP高手系列-
　(1) POP字體1.變體字
　(2) POP商業廣告
　(3) POP廣告實例
　(5) POP插畫
　(6) POP視覺海報
　(7) POP校園海報

簡志哲
復興商工美工科畢
文化大學美術係

經歷
點線面唱片/POP
小歐茶亭/POP美工企劃
建如補習班/POP美工企劃
超感度美工班/POP教師
新形象出版公司/美編、企劃
交大美術學社/藝術總監
精緻手繪POP系列叢書執行製作

著作
POP高手系列
　(1) POP字體-1變體字
　(6) POP企劃

目錄 contents

第一章 演變

變體字的演變與現況

書法，是我國的國粹，至今仍繼續發揚光大，除了將文化的淵源表露無遺，更是中華民族歷史的象徵，所以身為炎黃子孫的我們本質上就與文學脫離不了關係，間接的也拓展了書法的歷史使命感。由民間所舉辦的各種大小型書法比賽，即知其文藝價值與生活利益，打從平面式公文至告示，甚至是節慶用的對聯及店家廣告招牌皆可看到各種書法體在日常生活上的應用。從上我們便可瞭解到書法字的發揮空間及延展範圍。本書也是擷書法的理念再配合廣告設計的技巧，所衍出新潮多變的字體，也就是所謂的「變體字」，除了介紹技巧、表達方式及應用實例等外，更將帶領讀者進入更新更有創意的POP世界，其下將陸續的介紹變體字的演變與近況，使讀者明確的瞭解變體字的功用與價值。

一、變體字的演變

我國傳統書法有隸、草、行、楷等四種字體，每種字體皆富有崇高的文化價值。變體字的演變可以說是隸書與楷書的結合體，除了應用軟毛筆的柔軟度及筆尖所寫出的趣味感外，其字形的架構亦脫離不了楷書穩重的說服力及隸書溫柔的親切感，相

● 沈度　敬齋箴（楷書之架構工整、規矩）

● 李邕　雲麾將軍李思訓碑

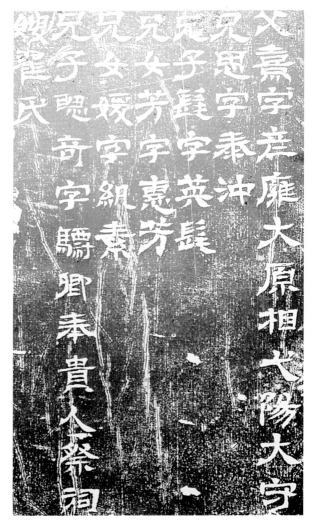

● 晉　左棻墓誌

形之下變體字是集各家精華於一身！造形的特殊及變化多端的筆劃，除了能吸引人的注意力外更重要的是在現今講求風格崇尚自我的環境中，已逐漸地蔚為一股流行風，也在新鮮人的接受下快速的成長。

「只要我喜歡，有什麼不可以」。這是變體字最佳的代名詞，每人都能寫出屬於自己味道的字隨心所欲創作出更具風格的字形來，龍飛鳳舞可強調出字形的美感，自然筆觸可衍出字形的順暢，以達到視覺的焦點或是宣傳的重心，除此之外由變化多端

的本質，間接也可激發你重新去體驗拿毛筆的感覺；寫書法的樂趣，古今合一使得在製作強調韻味的作品，能有更大更廣的發揮空間。

從正統的書法體到印刷字體、POP字及變體字，每個單元都息息相關，從事文字設計時可將各種字體的優缺點列入設計的考慮範圍，即可創作出獨一無二的藝術字，所以變體字在各個要素下也深受影響，在不受拘束且有很大的發揮空間及創作點的情況下，變體字必定能蓬勃的發展。

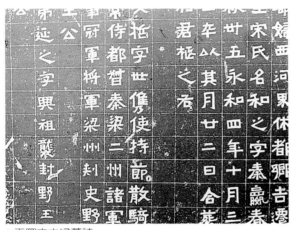

● 王興之夫婦墓誌

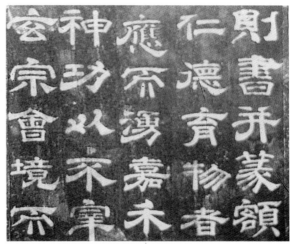

● 隸書的架構與POP字體已有雷同處

● 敬覆帖（草書之架構有龍飛鳳舞之勢）

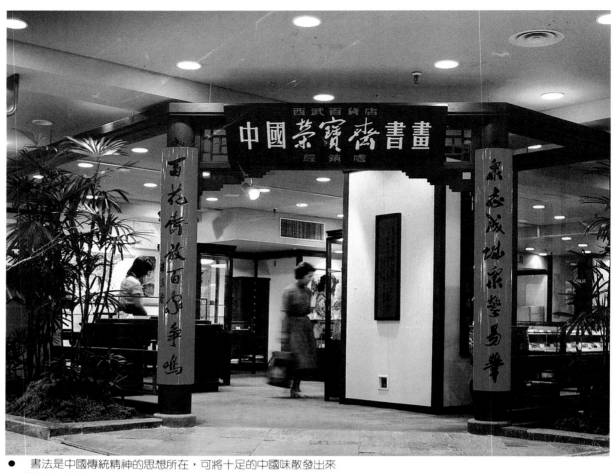

● 書法是中國傳統精神的思想所在，可將十足的中國味散發出來

● 將行書字體加以設計延伸的標準字　　　　　● 堪亭流體亦是「日本」活潑的象徵

二、變體字的近況

　　在這「意識型態」廣告意念充斥的環境裡，任何的設計已不循正道而行了，誰有新創意、新構思且能被消費者肯定與接受便是贏家。此種觀念廷伸至字體的設計，除了拋棄八股的規格程式外，更是擺脫了以往拘謹的設計風格，大膽地嘗試在任何的廣告媒體上運用書法字體來做裝飾、變化。（也就是所謂的變體字）。使其更為的灑脫更富有韻味，以顯示自我風格並強調特別，間接吸引消費者的注意力進而產生購買慾望，而達成促銷的最終目的。

　　在注重包裝的消費市場中，精緻特別的手法不再是口號，變體字也在這股流行風潮中逐漸地抬頭，從商品名至公司名的設計，被採用的機會已不再是那麼的被動，而且是設計者在「品味」的要求下，以為變體字開拓一條光明路。所以從飲料、食品的包裝便可證明此流行的趨勢，泡沫紅茶店其內外佈置也皆以中國味的變體字為主導，甚至是手提袋、名片、招牌等。千奇百怪、挖空心思無奇不有，而導致特殊的字形可掌握一家店或是一件產品，給人潛在的基本印象，淺意識確立起變體字在廣告媒體中的價值定位。

● 運用於招牌建築外觀的變體字設計

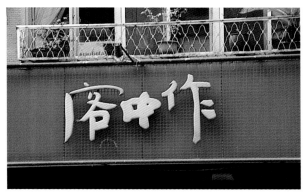

● 變體字極具傳播形象的功能

● 若要製造活潑熱鬧的賣場氣氛可採用變體字為設計主導

在廣被大家接受的情況下，舉一反三與日常生活中小細節都能牽扯到關係如：書籤、書卡、名片甚至是簽名都能派上用場，便激起讀者動手畫、用心學的意念。也歡迎各位搭乘這班變體字流行車，一同去享受無拘無束的洗禮吧！

● 以變體字為宣傳重點的賣場企劃

● 變體字可將產品的本質與特色明顯的推銷與宣傳

● 變體字已廣泛的被使用在包裝與產品的設計上

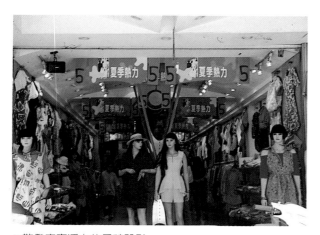

● 散發青春活力的吊牌設計

● 海報的文案可擺脫八股呆板的印刷

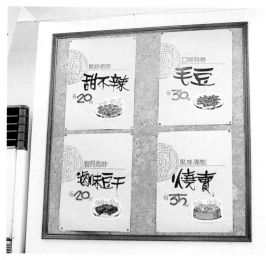

● 帶插圖的變體字海報設計

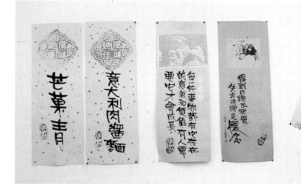

● 採拓印方式的海報設計

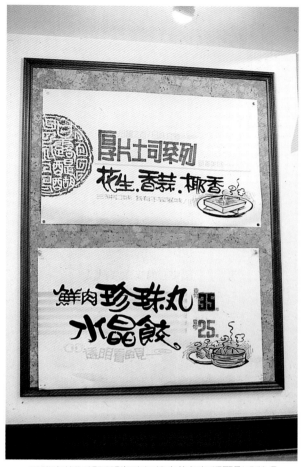

● 變體字的海報可將泡沫紅茶店的氣氛凝聚形成特色

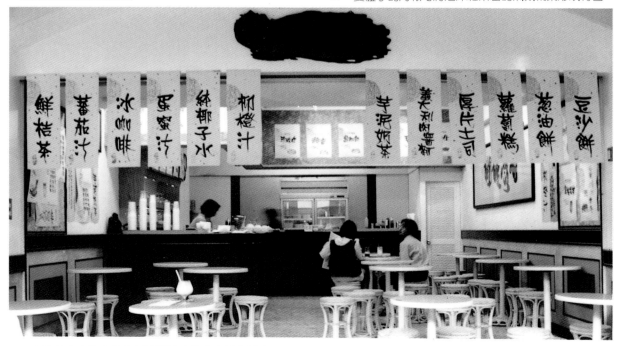

● 小歇茶亭有健全的企劃佈置使店的本身具有強大的促銷效果

第二章　技巧介紹

工具材料介紹

一、書寫用筆

變體字主要的書寫工具包括（毛筆、尼龍筆、水彩筆、面相筆……等）。中國毛筆有許多其它筆類沒有的優點，它可粗可細，線條變化豐富，彈性好而且不易變形，是最佳的書寫利器。其它像尼龍筆、水彩筆等也可以書寫，但其線條均不像毛筆那樣富變化，線條也較軟弱無力，是較次之的用筆。

①筆的選擇

筆的選擇是寫好變體字的第一步驟，一枝筆的好壞對書寫時的情緒及效果有直接的影響，不同種類的筆，各有不同的特性及功能。故如何選擇優良且適用的筆及如何維護筆的功能壽命便是初學者所需了解的首要問題。

一般來說，毛筆的線條變化較豐富，字形筆劃粗細較明顯，而尼龍筆則線條較圓潤，筆劃較粗變化較毛筆為不明顯，適合較多文字書寫時用，水彩筆則是毛筆及尼龍筆的綜合、屬中性用筆。

②筆的分類

毛筆分為羊毫、狼毫、兔毛、胎毛……等，其中以羊毛吸水力強、狼毫彈性佳較為適用，選擇時不要貪便宜購買廉價的劣質毛筆，否則開叉、掉毛、彈性不佳將會使你遭受挫折而事倍功半。一般來說，舊筆比新筆好用，所以當你找到一隻好筆時，一定要妥善保養，它將伴你達到變體字的高峯。尼龍筆的選擇則較容易，價格也較便宜，尼龍筆分為

●各品牌之廣告顏料可依個人喜好選擇

10

圓頭與扁平頭，應選擇圓頭筆來書寫，通常到美術社便可購得物美價廉的尼龍筆了。

③用筆常識

●筆須保持清潔，不要讓顏料、墨汁乾在裏頭，用畢須將筆毛用清水清洗乾淨，筆毛向下放置掛起來。

●儘可能用最好的筆、不易脫毛、分叉，聚合力強。

●不要浪費時間修理壞筆，那不可能產生滿意效果，但也不必丟棄，舊筆仍有許多其它用途。

二、顏料使用

有了好的筆之後，再來便是顏料的選擇了，廣告顏料經濟實用、品牌差別不大，像櫻花、老人、飛龍、王樣等都可使用、黑色可用墨汁替代。較深沈的顏色如暗紅、橙色加入適量的螢光廣告顏料，顏色將會有很好的效果呈現。

三、其它

調色盤最好用瓷製的，較易清洗、壽命長，不會吸顏料。紙張則沒有特定的選擇，一般來說，吸水力良的即可，銅版紙書寫出的字體邊緣較光滑銳利、沒有毛邊，宣紙則有些渲染的效果。極細的修正液可做最後修飾，改良不滿意的筆劃。

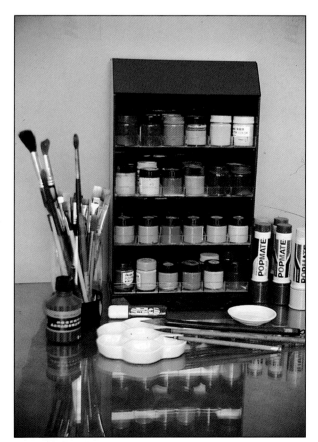

●變體字之基本工具

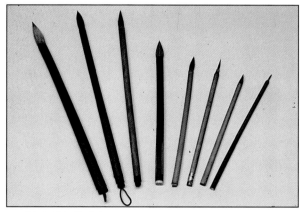

●毛筆之各種形式大小

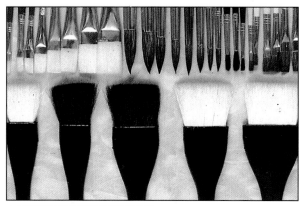

●尼龍筆與水彩筆之各種尺寸

運筆及書寫的技巧

　　書寫變體字最重要莫過於運筆及書寫的技巧，在此單元中除了詳盡介紹變體字的表達空間外，更整理出學習的步驟，可供讀者在習字時有很好的依據及發展的方向。

　　首先把書寫工具的使用方式作圖片及功用的說明，使你在挑選及使用時才能發揮「物盡其用」的效果。接著談到運筆的技巧，從筆的拿法大致可分為兩種，一為傳統拿毛筆的方法運用筆尖（中鋒）來書寫。其二為拿鉛筆的方法是以筆肚來運轉字形。筆尖的運筆可充份表達出變體字的動態及龍飛鳳舞的本色，但較不易控制字形，首當其衝須訓練拿穩毛筆方可進一步要求字形的特色。筆肚的運筆

其字形筆劃略顯粗，但不失變體字活潑的味道。雖較易掌握筆的方向，但還是得注意運筆的流線形，待會兒在後續有更為詳盡的介紹。

　　至於書寫技巧，兩位作者將整理出書寫的原則與細節來，讀者將可從中瞭解到書寫時的要領，並可一針見血洞悉變體字的祕訣，再配合自己的理念便可創造出有特色具風格的字形。原則上也是區分為筆尖跟筆肚的書寫技巧，其內容除了將寫法作完整的講解外，並舉出多種的表現方式，更將筆劃、部首、公式呈多元的面貌在各位的眼前，你將會對自己的創作更具信心。

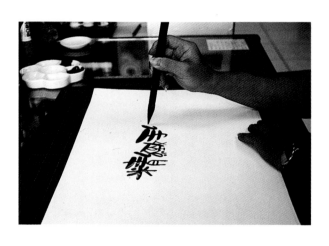

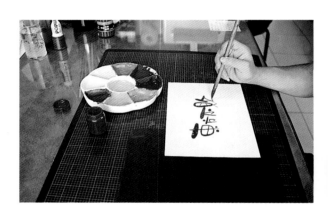

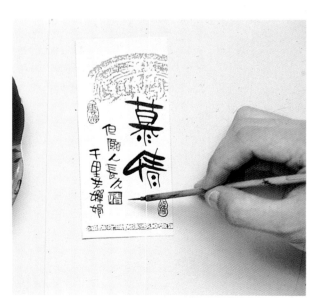

以上皆為運筆及書寫的技巧

▲運筆的技巧

一、筆肚的運筆方法

字形的架構主要完全來自於字學上的基本理念，如何去配字，去安插選擇其書寫空間卻完全操之在己，若能將這兩種觀念融會貫通，便能寫一手好的POP字與變體字，從最基本的握筆姿勢及運筆方法便成爲極具影響力的基礎，在接下來的敘述中你將更明白變體字入門的來龍去脈及表達意念。

①採握鉛筆姿勢：主要原因是讓創作者本身駕輕就熟，以著書寫POP字體的觀念再配合筆的柔軟度來繪製具變化的字形，因熟悉POP字體大致上的感覺舉一反三帶進變體字的領域來，學習起來就會

較清楚、簡單。尤其是字形的配合，比例大小皆可換個角度在變體字就不用重頭學起，且筆能拿得更穩，字形亦能更紮實，龍飛鳳舞的意境就不難表現了。

②流線型的運筆原則：「流線型」這也是變體字的一大特色，其筆劃不拘謹不拖泥帶水且強調運筆的流暢。握筆的姿勢跟身體成平行，無論直或橫的筆劃都運用筆肚去書寫，除了不會因爲轉筆的方向而阻礙到筆劃的流暢，並適時掌握筆劃的粗細及製造趣味感，讓變體字能發揮其特色。

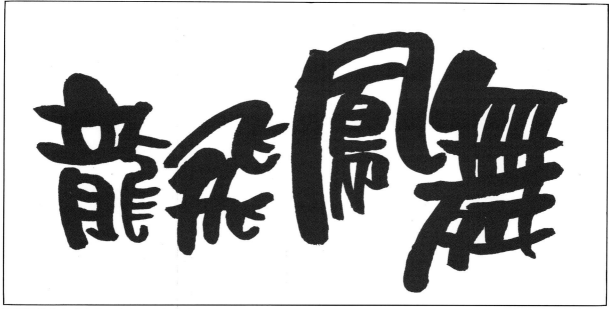

採握鉛筆的方式書寫即有駕輕就熟的書寫感覺

採握鉛筆姿勢

運筆時應與身體成平行

採握鉛筆的書寫手勢

流線型的書寫可將變體字的趣味及美感表露無遺

採握鉛筆姿勢所書寫之各種形式的筆劃

書寫變體字不需刻意，強調其流線型，並切記筆劃不可拖泥帶水

注意字形的流線型

二、筆尖的運筆方法

①中鋒運筆：筆尖的運筆方法乃是利用毛筆的特長（中鋒）來運筆書寫，握筆方法介於傳統執毛筆方法與普通拿鉛筆方法之間，較普通拿鉛筆方法筆鋒與紙面垂直些，卻又不必像傳統拿毛筆般拘謹，而手儘量不要握筆桿握的太低，否則較不易掌握線條之流暢感，這種寫法，對初學者較不易掌握，剛開始以順手為原則，不斷反覆練習，了解運筆輕、重、快、慢，熟悉筆墨水份控制便能駕輕就熟。

②運筆須一氣呵成：前後連貫，如此字形方能流暢，基本上與筆肚的運筆方式類似，不同點在於筆肚執筆較斜，筆尖執筆較正，執筆方式不同，寫出來的字形也不甚相同。相同點在筆均須與身體平行，筆劃轉角流暢，並誇張部份字首、筆劃粗細以增加其趣味感。

配合趣味感所書寫出流線型的變體字

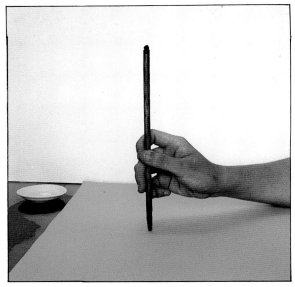

筆尖的寫法執筆較正，類似傳統執毛筆方法

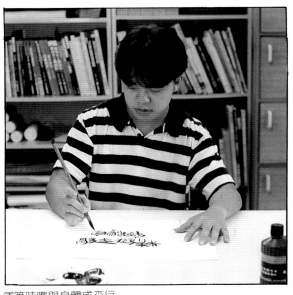

運筆時應與身體成平行

15

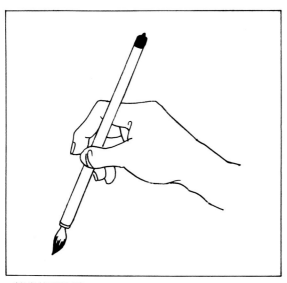

●筆尖的手勢圖

●利用中鋒寫出的字形

●筆尖書寫的各種筆法

●運筆須流暢連貫

●筆尖運筆所書寫之字體

● 筆肚運筆的字筆劃轉折較圓滑

● 筆肚運筆的字筆劃較粗

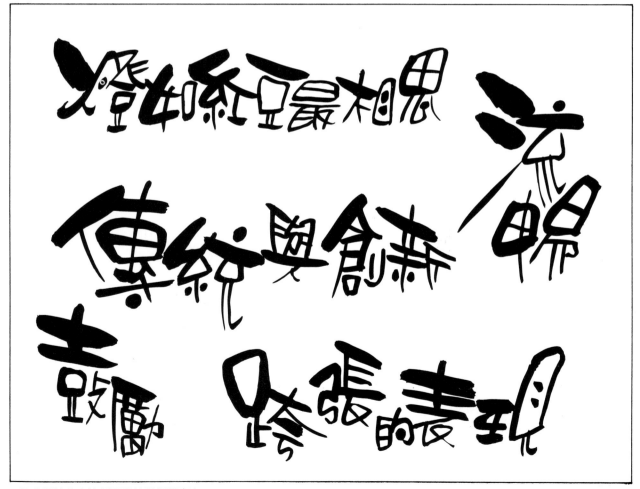

● 筆尖運筆的字筆劃可拉的較細長有力

▲書寫的技巧：

書寫的技巧是依一個人的習慣及對字形形態的認識與喜好所定下的主觀意識，其運筆的方法是導致書寫技巧主要因素。但總括那麼多的表現形式八九不離十就是要字形出眾、字形好看得體，所以創作者本身因確立自我風格的方向，尋找一個學習起點，等能如魚得水充份掌握時便是從事創作最美好的起點。以上的說明是要提醒各位讀者任何事得從經驗中去學習，等待時機成熟時便能將所吸收、所擷取的經驗加以發揮，方可醞釀出自己的一片天空。引伸到變體字的創作理念，其下二種書寫技巧等各位讀者懂得應用時便能將自我意識加入創作的

構思，即可書寫出道地的變體字，請仔細用心牢記以下的技巧，將是書寫變體字的最佳法寶。

(一)筆肚的書寫技巧

①強調筆劃的大小差異：「變體字」照字面上來翻是具變化的字體，若是每個筆劃粗細一致的話其變化性目對就減少許多，所以應將筆劃粗細做很明顯的區分，方可做出很多極具可看性的變化，使字形的活潑感能充份的散發出。

②製造趣味感：其方法便是應用筆尖做最後的整理，找出可製造趣味感的機會，如重心部份，最後的收筆、打勾的要角皆可充份的發揮，除了能穩定

1.採筆肚書寫技巧的變體字

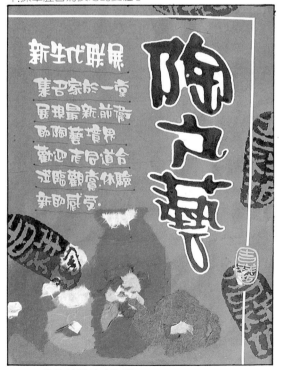

2.撕貼的筆肚變體字海報

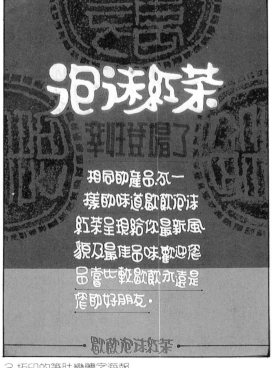

3.拓印的筆肚變體字海報

18

字形的架構外，更能破壞字形的沈默，導引出明顯的趣味感。

③強調一筆成形：運筆的流暢感便是註定其變體字的韻味，所以在中國字中有很多筆劃皆可一筆成形，如遇口或直角的筆劃一氣呵成的書寫完成，除了能增加速度外更能把流線型的意味表露無遺，且能將字形的僵硬感予以鏟除，書寫時還得考慮速度及順序，擺脫刻意的筆觸避免物極必反的現象產生。

④利用圓圈、打勾來凝聚韻律感：其實這種技巧是屬於破壞性質，利用圓圈及嬉皮柔軟的線條來破壞

字形的剛硬，順其自然也達到背叛的效果，也就是所謂的變化及特殊，應用得體將可達出活潑的動態，以滿足變體字的變化。

⑤位置變換：也就是將部首及配字適時的對調，除了能改變字形的造形外，更能迎合變化的需求，其變化原則可利用大小、上下、左右、主副等關係加以設計應用，可使字形的差異性有很大的區別。

以上幾個書寫技巧，希望有助你對於變體字的認識，更讓你解剖變體字的構成，當然更希望你因此而寫一手的變體字。

1.筆劃太過一致亦呆板狀　　　　　　2.強調筆劃的粗細亦能增加字形的可看性

3.筆劃缺乏律動感　　　　　　4.適時增加趣味感便能將活潑的感覺加以表現

中立言舌男在

運筆的流暢感

1.特舉出各種一筆成形的筆劃

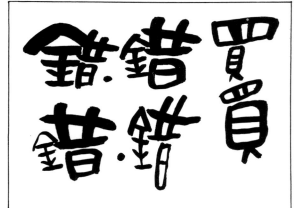

●打勾有穩定字形的重心

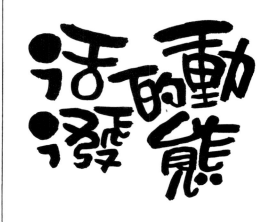

●打點劃圈可將變體字的特色散發出來

錯錯買

●字形的變化方可從上下、左右、大小主副關係來做變化

●打勾亦能製造趣味感

20

㈡筆尖的書寫技巧

本書將變體字區分爲筆肚與筆尖兩部分來介紹，主要乃是爲了方便讀者學習，一來由筆肚變體字學習較快入手進而再學習筆尖變體字之較大變化的字形，如此對初學者較有一個循序漸進的依歸，不致不知從可下手，而不得要領。二來對已稍有基礎的人能夠提供較多的字形變化，使其更上層樓或啓發其創造更多的更具個性的變體字。由於基本上這兩類字體均屬變體字，難免有雷同之處，故書寫技巧上雷同處便不再敍述，只做簡略介紹，不同處讀者可自行比較領會。

①強調筆劃粗細大小之差異：這點較筆肚運筆法明顯，讀者可從範例中發現筆尖運筆方式有許多細長的筆劃，使整個字形看起來有更多粗細不同的層次變化。

②製造趣味感：如打點、破筆等，這點與筆肚書寫方法類似。

③強調部首拉長變寬：使字體更加活潑流暢字形拉長變寬以口字型最爲明顯。

④筆劃橫粗直細略向下呈弧形：橫的筆劃通常較直的筆劃爲粗，且略向上仰。

⑤第一筆通常爲粗筆劃：然後愈來愈細，但並不是絕對的。

⑥錯開部首：例如「樹」這個字，將其分爲橫的三部分，可將木字旁位置提高縮小、寸字旁降低縮小、產生不對稱的美感，但仍須保持字形的韻律感及字體的易讀性。

⑦水份控制：書寫字體遇粗筆劃時，須使筆的吸水量儘量飽合，細筆劃時，須將過多的水份去除。

強調筆劃之粗細變化並錯開頭尾

筆尖的書寫方法

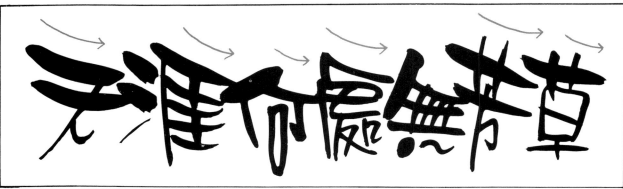

● 書寫時筆劃略向上成弧形

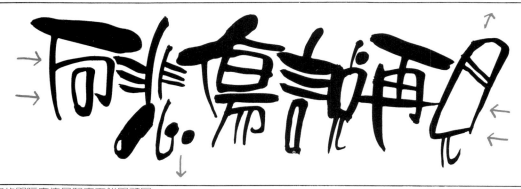

● 字與字間的間隔應儘量緊密而錯開頭尾

● 部首錯開位置

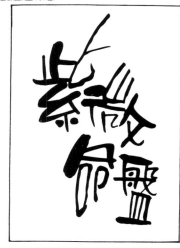

● 打點可製造趣味感

● 拉長筆劃可使架構更具張力

■筆肚字與筆尖字的書寫比較

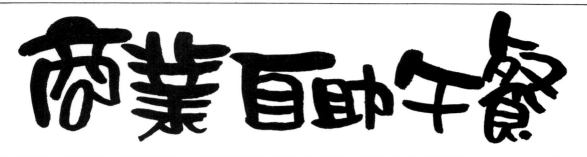

● 筆肚的書寫方法呈現較可愛的感覺

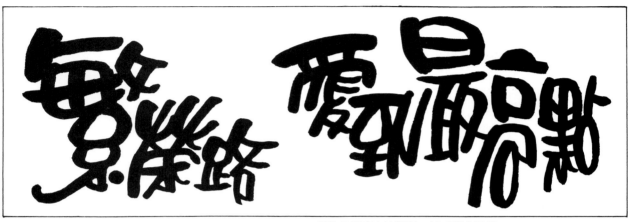

● 筆肚的書寫方法轉折較圓滑　　　　　　● 筆肚的書寫方法強調一筆成形的流暢

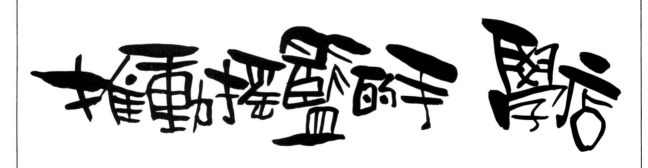

● 筆尖的書寫方法筆劃粗細大小較明顯　　　● 同樣的強調其流暢感

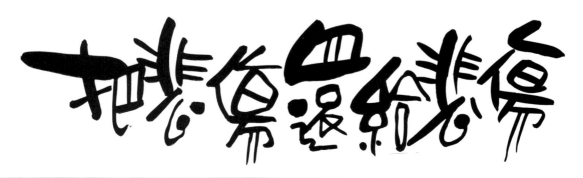

● 字體的誇張度較強烈

■筆肚範例

1. 注意口字的寫法，左邊爲較圓滑的書寫方式強調一筆成形，右邊爲較生硬，兩者皆有不同的表達空間。
2. 白字各種不同的寫法。
3. 目字須一氣呵成的書寫完畢，注意其運筆的方向。
4. 強調筆劃的粗細，可衍出趣味感來。

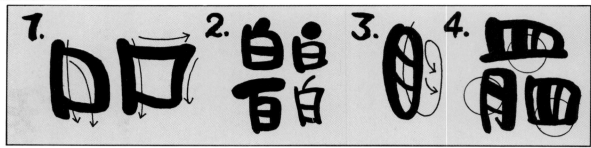

〔白〕
〔皿〕
〔罒〕

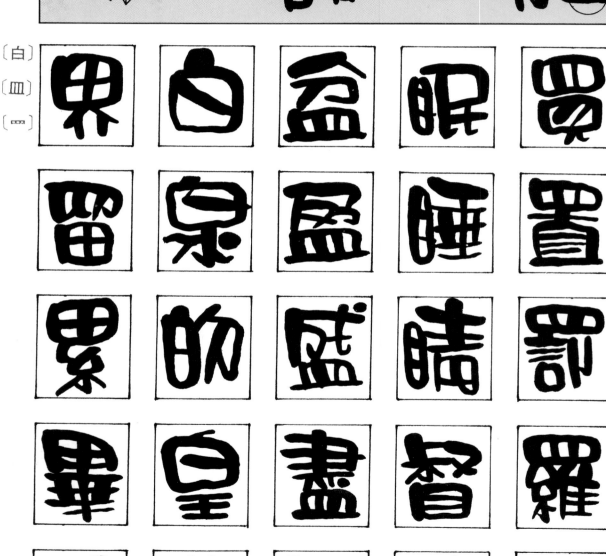

24

1.日字部首各種不同的寫法。

2.變體字強調一筆成形,此項提供兩種不同書寫日字的技巧,切記要特別注意筆劃的流暢感。

3.字體打勾的部份,最後利用筆尖由上至下書寫,以增加字形的穩定性。

4.別忘了!要製造趣味感哦!

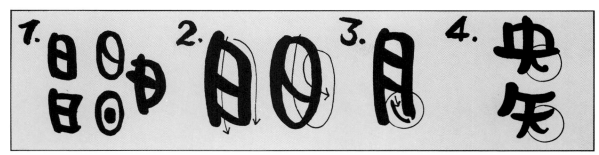

〔日〕
〔月〕
〔日〕

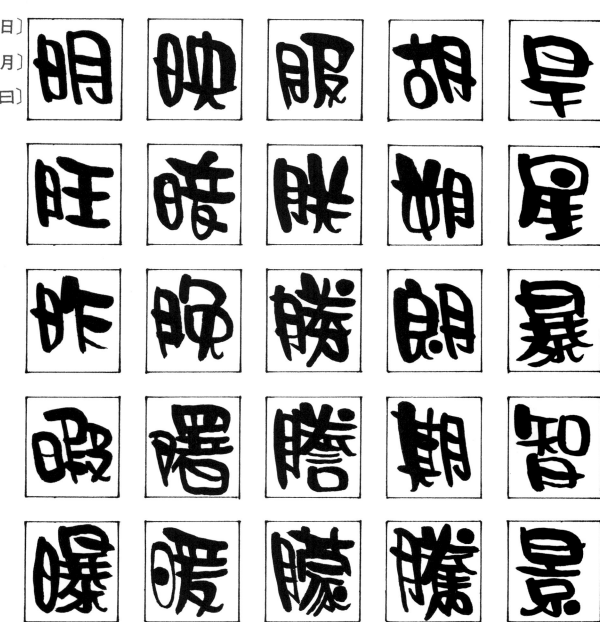

1.心字部首各種不同的寫法。

2.系字其上若是有卸接筆劃,寫法如下圖。

3.心字可運用各種不同的筆觸加以裝飾,如打點、畫心、撇勾等都是可讓字形呈現出不的風貌的最佳途境。

〔心〕

〔糸〕

1.心字部首各種不同的寫法。
2.注意箭頭所書寫的方並加強其書寫的流暢感。
3.打勾的部份若是平行的話，就可直接連以維持整個字形的完整。

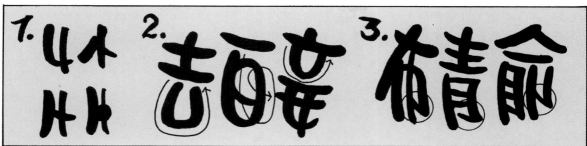

〔心〕

忙	性	悅	把	接
怖	怯	悔	拓	擔
情	慌	懷	援	擇
愉	慢	惱	撒	據
懺	恒	欄	撫	擦

27

1.木字部首各種不同的寫法。
2.遇到口字時將其字誇大，顯示出活潑的特色。
3.平字的寫法，左邊亦強調一筆成形，右邊須注意最後一筆是由內向外書寫，兩者可靈活運用。
4.肖字軟硬的寫法。

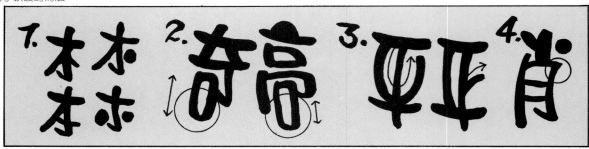

〔木〕
〔禾〕

1.水字部首的各種寫法,可多採圓圈加以搭配。
2.派字的配字亦強調一筆成形。
3.滿字的配字除強調一筆成形外,還得留意其流暢感。
4.疑字的書寫字形。

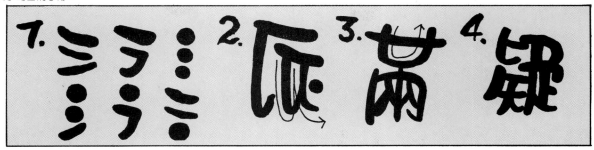

〔氵〕

〔彡〕

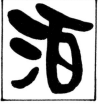 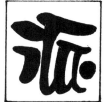 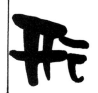

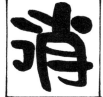 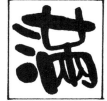 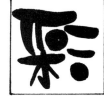

29

1. 書寫變體字時強調筆劃的粗細，大小，都可增加可看性及活潑感，其下左邊的獅字就比右邊死板許多，顯得僵硬。
2. 注意其字形的流暢感。
3. 該打勾的地方務必連接完整，以求字形的紮實。

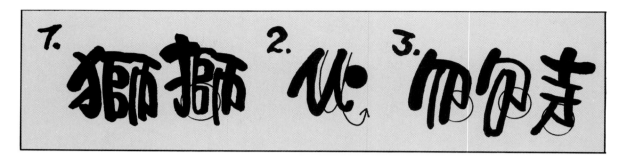

〔犬〕
〔玉〕

1.寶蓋頭其上一點有很多的表現方式，畫圓、半圓，一豎，一撇都能符合字形的架構，在書寫應用時即有很大的發揮空間。
2.立字除了強調一筆成形外，亦可採取右方的書寫形態。
3.兩種不同的方字字形架構。

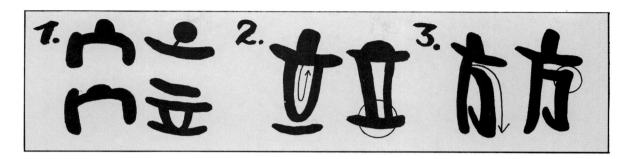

〔穴〕
〔立〕
〔方〕

1. 糸字部首各種不同的寫法。
2. 在此特舉出 參字的寫法，其下三撇尤應注意，如參、珍、彥……等字皆可採取此種寫法。
3. 言字部首各種不同的寫法，注意點及口的表現形式。
4. 秀字的寫法。

〔言〕

〔糸〕

1.辶字部首的各種寫法，其下撇可製造出趣味感來。
2. 禺字其配字也是得強調一筆成形。
3.辛字其寫法注意字形的流線形。
4.特舉出通字的二種寫法，其上的配字可連接也可不連接可自行變通。

〔辛〕
〔辶〕
〔又〕
〔走〕

 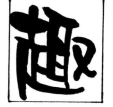

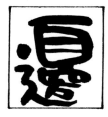 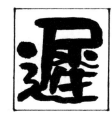 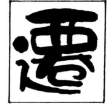

1.貝字部首的各種寫法，可配合打點製造出趣味感。

2.兩種活潑的頁字表現形式，注意右邊是運用畫圖帶一筆成形的運筆方式所形成的趣味感。

3.部首與配字可任意的更改方向，皆可營造出變體字的風味來，如預字。

4.辰字其下配字亦強調出一筆成形的作用。

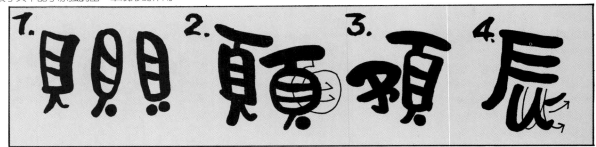

〔貝〕
〔頁〕
〔隹〕

34

1.兩種老字的書寫方式，其差別在於有無錯開之分。
2.同上1.兩種寫法可依自己的習慣而加以採納。
3.將字兩種不同的寫法，注意右邊的配字是橫著寫配合其下的寸字使字形有足夠的穩定性。
4.強調一筆成形之字。

〔止〕
〔爪〕
〔片〕

1.虎字部首可採用其下兩種寫法，差別在於擴充與否，右邊爲擴充字形固呈現較穩重。
2.病字部首的各種寫法，可採用筆劃的粗細做字形變化。
3.發字兩種不同的寫法，左邊較爲傳統，右邊則在上方加以擴充使用其下字形有較大的書寫空間。
4.特舉出釆字的寫法。

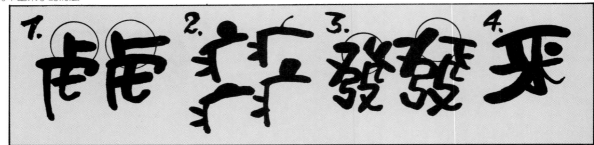

〔虍〕
〔病〕
〔酉〕
〔釆〕

1.火字部首的各種寫法，可運用圓圈加以作變化。
2.四點火的各種寫法，配合點的變化可衍出不同的風貌。
3.容字其谷字的寫法一筆成形連接好，不需要斷掉。
4.堯字該連加的地方要確實做好。

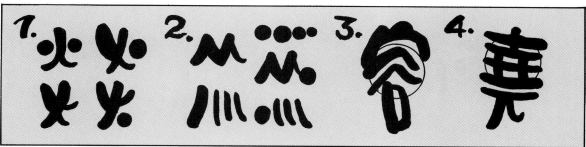

〔火〕

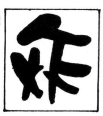

1. 衣字部首的各種寫法。
2. 其下的三個字形皆在強調一筆成形，除了可增加其字形的美感外，速度相對也增加很多，所以要寫好變體字就得多訓練運筆的流暢度。
3. 較硬的野字寫法。

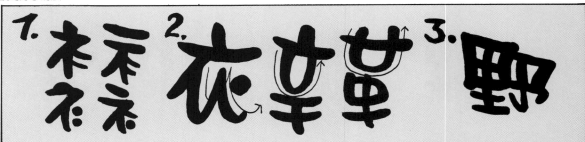

〔革〕
〔里〕
〔衣〕

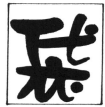 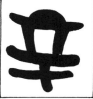 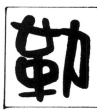 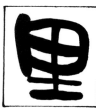

 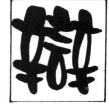 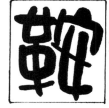 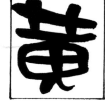

1.其下之部首都個別的指出硬與軟的兩種書寫形式，可依自己的喜好與習慣而加以應用。

2.部首與配字可任意的改變大小與位置，最重要的是靈活運用筆劃粗細所衍出的特效，可讓字形的轉換與花樣增加其說服力。

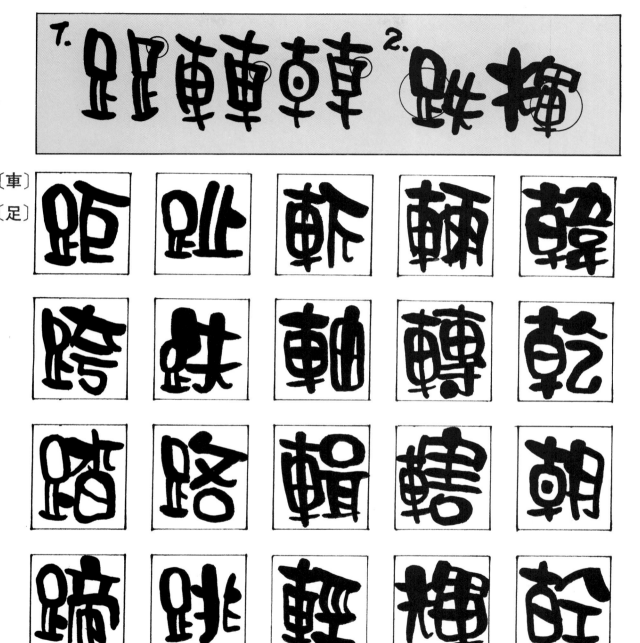

〔車〕
〔足〕

1.金字部首的各種寫法。
2.打勾的部份要確實的連接好，其下四個字其連接位置特別的注意，遇到其他相關字形就要舉一反三。
3.食字其下須強調一筆成形，增加其流暢感。

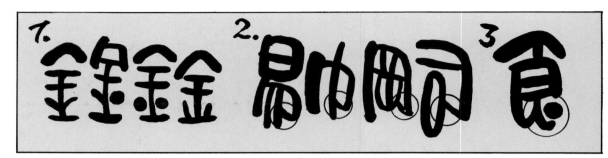

〔金〕
〔食〕
〔疋〕

40

1.兩種不同鳥字的寫法，其上下兩種點其表現形式也都不同，可依自己的喜好加以採用。
2.兩種不同鬼字的寫法，差別在於連接與否。
3.寶蓋頭其點可以半圓來替代。
4.令字其下配字一口氣運用流暢的筆觸即可書寫而成。

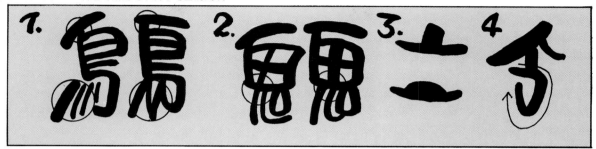

〔鳥〕
〔宀〕

■筆尖範例

1.人字旁寫法應向字體內部縮，使字形更紮實。圖一是收筆、圖二是不收筆寫法。

2.人字旁配合整個字形組合。

3.「亻」字旁的寫法與「人」字旁寫法類似。

4.「亻」字旁配合整個字形組合。

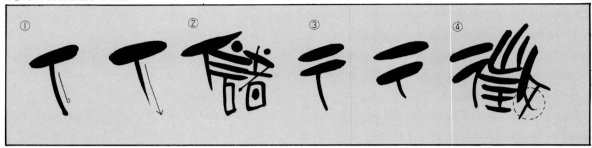

〔人〕
〔亻〕

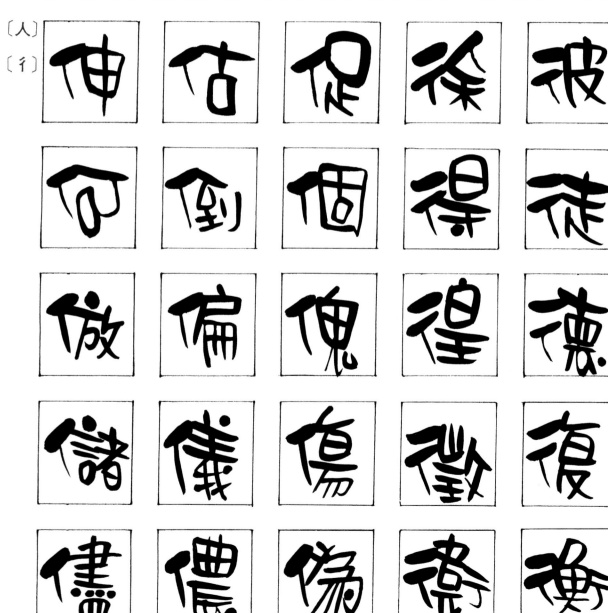

1.「亠」部首其變化在上面的點，可連在一起，也可分開，看個人喜好。
2.大的部首之各種寫法。圖一為向上收筆，圖三為向下不收筆。
3.大的部首若是在字體上方位置，第二劃應分開上仰。

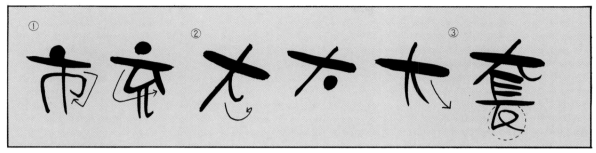

〔亠〕
〔大〕

市 亡 京 奇 先
享 亮 奎 套 契
尢 高 亳 奢 莫
商 裏 就 奪 奥
棄 帝 敵 奮 樂

43

1. 耳字旁的各種不同寫法。
2. 耳字旁配合整字形的組合，耳字旁屬配角地位，書寫時比例不可太大，不宜放置太高位置。
3. 耳字旁放在字體右邊的字形組合。

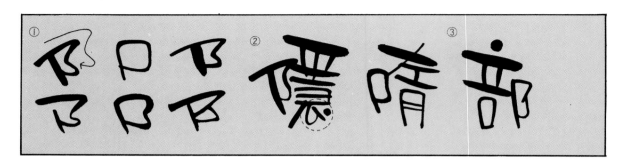

〔阜〕
〔邑〕

1.米字部首的各種寫法。

2.「矢」字部首的各種寫法，「矢」字在整個字形上比例不可太大。

3.歹字部首的各種寫法，注意比例，第一劃應比其它比劃粗，字形才會較穩。

4.「欠」字部首之寫法。

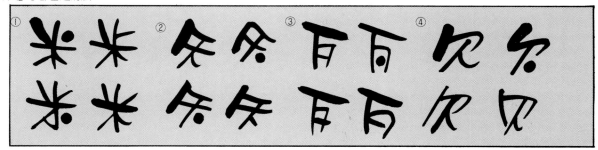

〔米〕

〔矢〕

〔歹〕

〔欠〕

1.田字部首的寫法，圖二為一筆成形，屬較活潑的字形寫法。
2.白字的寫法，可配合整個字形而故意拉長壓扁。
3.目字部首的各種寫法。
4.「辶」字旁的各種寫法，要注意的是不可將位置放在整個字形的太高位置，理想位置應是在½以下。

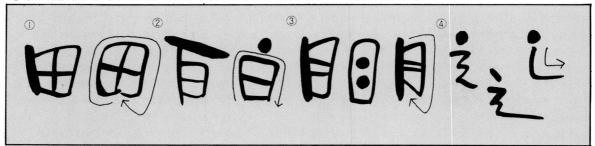

〔田〕
〔辶〕

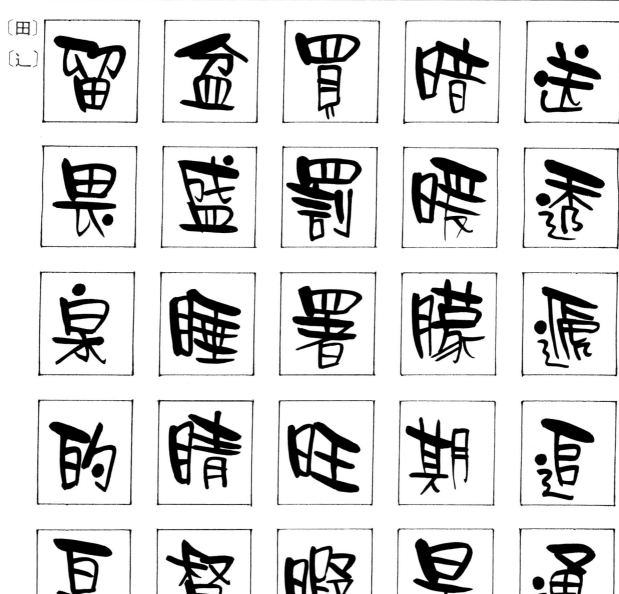

46

1.「𠦃」字部首的各種寫法。
2.衣字部首的各種寫法，圖下的衣字箭頭畫出的地方乃是一筆成形，須多練習才能轉的自然圓滑流暢。
3.水字部首的各種寫法。
4.貝字部首若放在字形兩側，則可拉長變形，若於在下方則較宜壓扁拉寬。

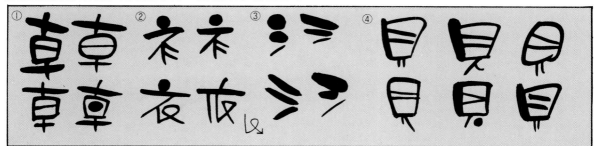

〔衣〕
〔水〕

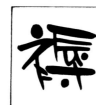 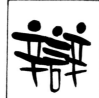 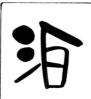

1.頁字的寫法，注意其順暢感。
2.心字部首應注意其平衡感。
3.言字部首其變化重點在上方的點及下方的口字。
4.心部首的寫法。

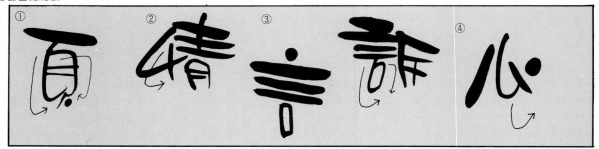

〔頁〕
〔心〕
〔糸〕
〔言〕
〔馬〕

1. 火字部首的各種寫法，配合其字意做出個性的書寫方法增加其活潑感。
2. 魚字部首的寫法，下方的四點可做各種變化，各有特色。
3. 「牛」字部首的寫法。
4. 王字部首的寫法上寬下窄。

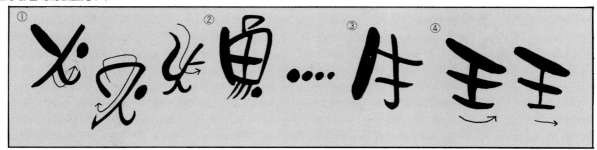

〔火〕

〔牛〕

〔犬〕

〔足〕

1.「虎」字部首的寫法,注意左方那一劃的不同寫法。
2.酉字部首的寫法,中間的筆劃不宜太粗。
3.食字部首的寫法。
4.「充」的部首下方三劃不宜太粗,可拉長變化。

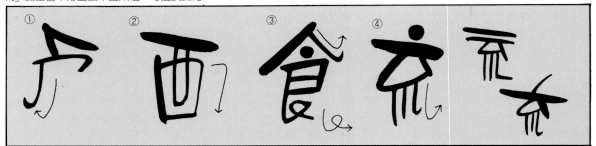

1. 走字部首的寫法。
2. 站字的不同組合寫法。
3. 「聿」的不同寫法，圖一為較硬的寫法，圖二為較柔順的寫法，各有特色。

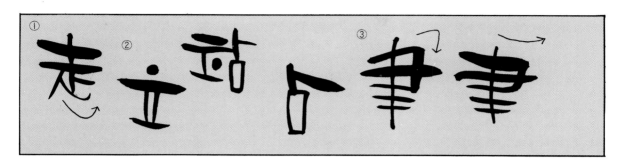

〔耒〕
〔聿〕
〔走〕

 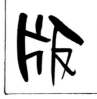

1. 「厶」部首的各種寫法。
2. 包字部首的各種寫法，字形上寬下窄。
3. 「卩」字部首的各種寫法。
4. 「又」字部首的各種寫法，整體字形配合時，位置不宜書寫太高，理想位置在½以下。

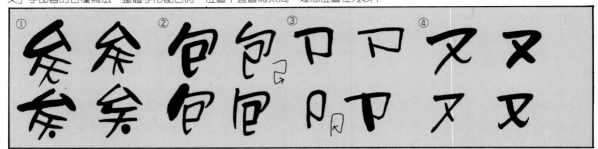

〔厶〕
〔勹〕
〔卩〕
〔又〕

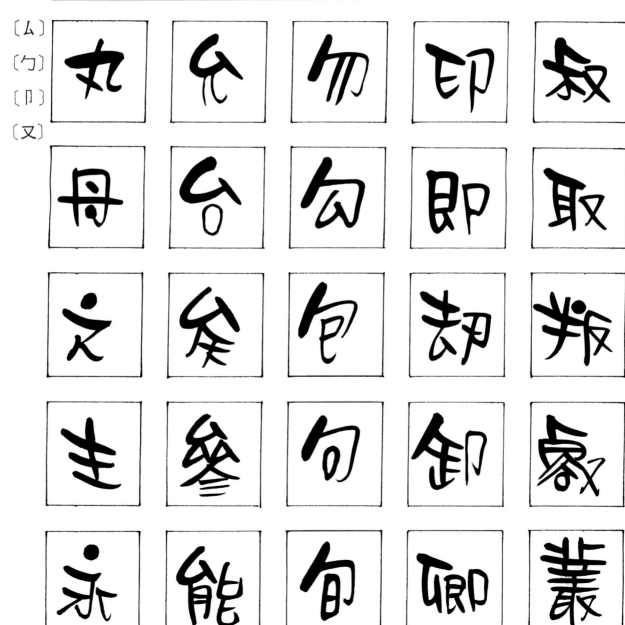

1.「儿」字部首的各種寫法,書寫時兩劃應盡量靠緊,不可太分開。
2.「人」,「入」部首的寫法,尾部收筆時微向上翹,可增加字體活潑感。
3.力字部首之各種寫法。
4.與字的寫法應注意重心,下方二劃的變化很多,可自行創造。

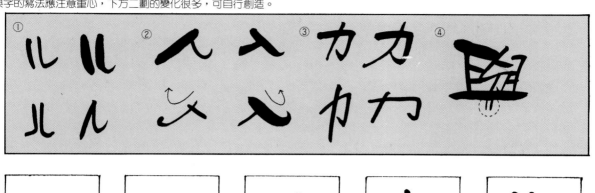

〔儿〕
〔入〕
〔十〕

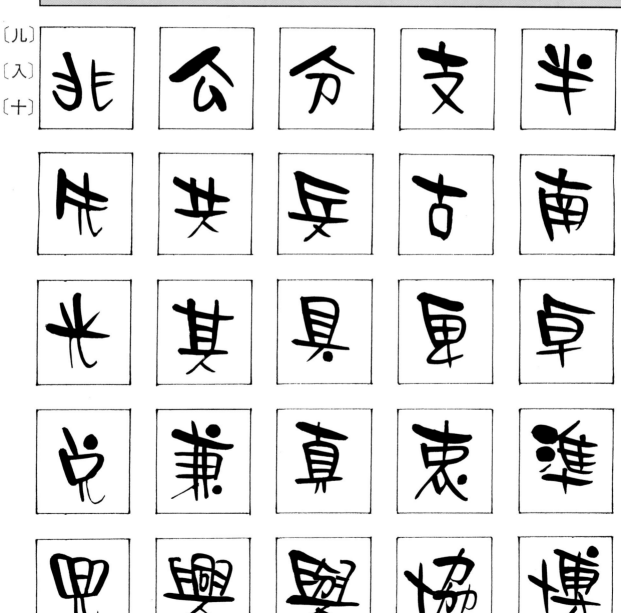

1. 「亡」字部首的不同寫法。
2. 斯字的寫法，齊下方不齊頭。
3. 「弓」部的寫法，注意其轉折之流暢。
4. 專字配合不同的寸字寫法。

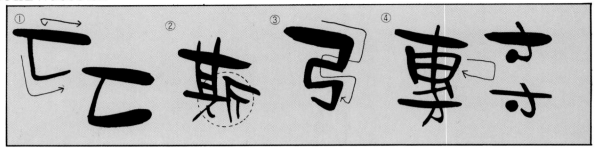

〔匸〕
〔夕〕
〔斗〕
〔斤〕

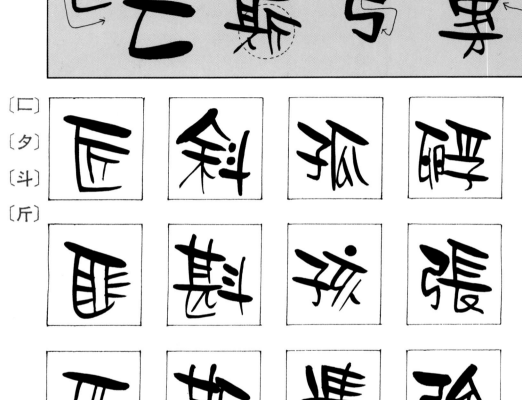

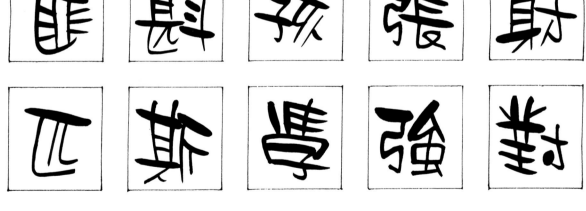

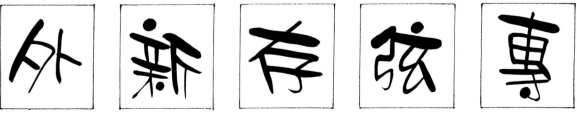

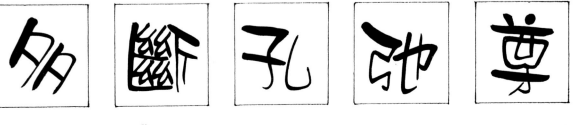

1. 「草」字的部首寫法可分開也可連在一起，筆劃應有粗細變化。
2. 「簡」字的寫法，上方的竹部是一接轉折。
3. 「口」部的各種寫法，口部在變體字中是最易被用來變化的部首，可說是入門功夫。

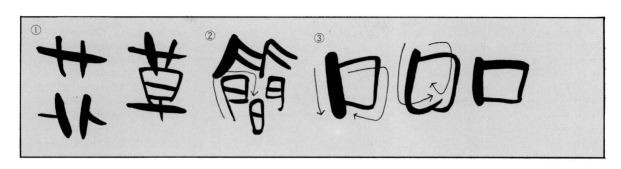

〔艹〕
〔竹〕

1.「音」部首的各種不同寫法。
2.「兩」部的各種不同寫法，利用打點的方式破壞原本呆板僵硬的字形。
3.「黑」字部首本身具有很大的發揮空間。

〔雨〕
〔黑〕
〔音〕

1. 「土」字旁的各種不同寫法。
2. 「至」的兩種不同書寫方法，圖一重心在下方，圖二重心在上方，配合其它部首時須注意平衡。
3. 「倉」字的寫法不同，呈現一種風貌。
4. 「豕」字的部首不宜書寫太硬。

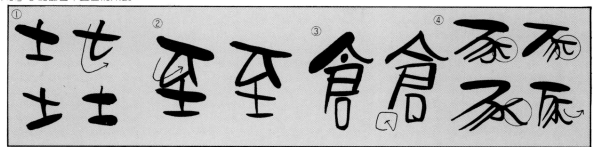

〔土〕
〔士〕

1. 「廟」字部首的寫法，左方的一撇是收筆（頓筆）的書寫方法。
2. 「戶」部與展字的寫法，應特別注意其流暢感。
3. 反字部首的寫法。
4. 「示」字的打點可增加其變化。

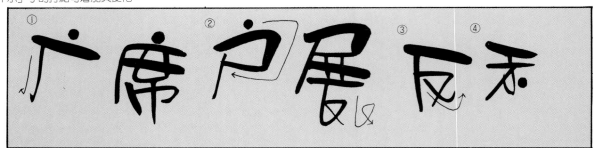

〔宀〕
〔广〕

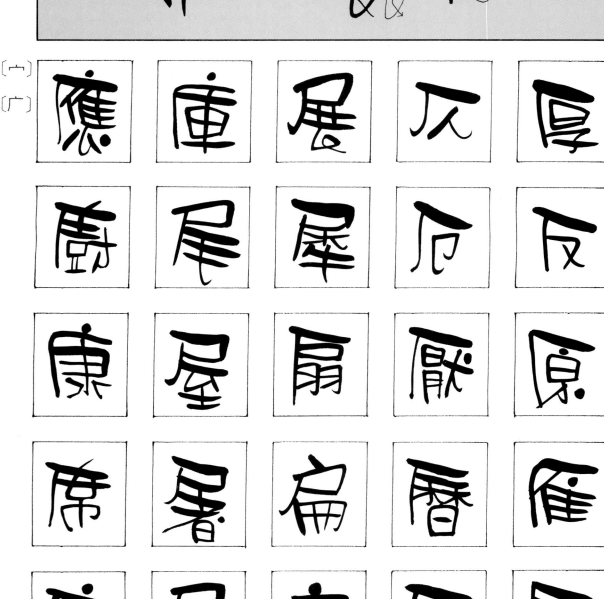

1.石字的寫法第一筆宜向下壓,增加平衡感。
2.「寶」蓋頭的寫法,圖一是分開的寫法,圖二是一筆成形的寫法,二端應向內收。
3.「山」字的不同寫法。
4.長字的寫法,上下比例應留意,下方轉折應力求順暢,一氣呵成。

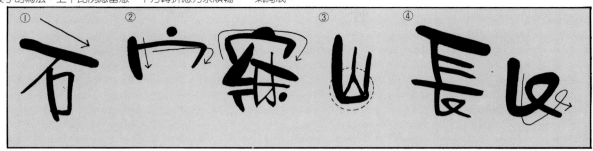

〔石〕

1. 「口」的寫法。
2. 「耳」字圖一是下方跨大拉長的寫法，圖二則爲較含蓄的寫法。
3. 「示」字的書寫不同一般手寫字體，乃是爲了加強平衡、穩重的原故。
4. 羽字的各種不同寫法。

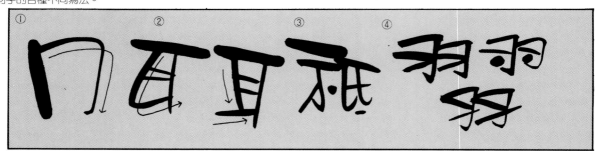

〔口〕
〔羽〕
〔耳〕
〔示〕

 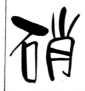 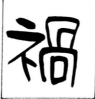

 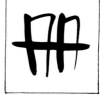

1.利用不同的粗細，製造出不同的韻律感；箭頭向上指，表示收筆時要把字架拉回字中，不致散掉。

2.門字的兩種不同寫法。

3.「夊」字的兩種不同寫法，圖一較活潑，圖二較穩重。

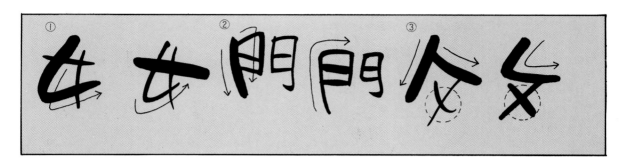

〔女〕
〔攵〕
〔夊〕

 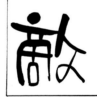 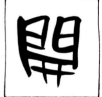

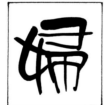 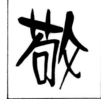

第三章　變化

字體的變化

　　變體字顧名思義就是一種變化的字體,它不同於我們一般書寫的字體,而是加入了創作者的個人意念、藝術觀感所呈現地一種「美的結合」。由於個人的審美觀不甚相同,因此,所創造出來的變體字也會有所不同的風格,我們在學習變體字時,除了要找出自己的風格,還要多方參考他人的作品,比較其不同點,截長補短,吸取他人的長處,這樣才能讓自己的作品更具說服力。

　　「字體的變化」這個單元筆者特別介紹、整理出幾種較常用的字形,如活字、斜字、第一筆字、收筆字、打點字、花俏字、闊嘴字、翹脚字、抖字

等,為的是讓讀者能夠學到、知道、用到更多的字形變化,進而自己創造出其它的字形。這樣的話,在POP、卡片、書籤、平面設計、包裝設計、標準字等各方面就能夠有更多的變化運用,不致於從頭到尾就給人一成不變的感覺。

　　在學習不同的字形變化時,必須掌握其字形特色,在本章的範例中,讀者不難從字體的命名了解其字形的特色,從字的練習到詞語、句子、整段文詞做循序漸進的方式系統的介紹給您,讓您能更清楚容易的掌握其變化。

● 利用淡古體,強調出其古色古香的傳統味

● 配合簡單的幾何圖形,將其前衛現代感表露無遺

一、活字

一、活字：此種字、形、其書寫技巧兼併了POP字體與隸書的特色，筆劃的粗細不會很明顯，但得注意不放棄任何一個可製造趣感的機會，方可達到變體字變化多端的基本原則，也可配合畫圈，打點、撇勾，諸大口字等技巧使字形呈多樣化。

二、適用場合：一般海報的主標題，指示牌〈明瞭簡單〉可應用在食品、百貨、娛樂，文化出版，個性業等。

三、圖說：

1.注意其筆劃頭尾儘可能呈圓弧形，書勾的部份應特別強調如賣字、筆劃的粗細變化不會很明顯如望字。

2.題：融合斷字，流：融合打點字，風、融合闊嘴字。

● 活字說明文的書寫應用：

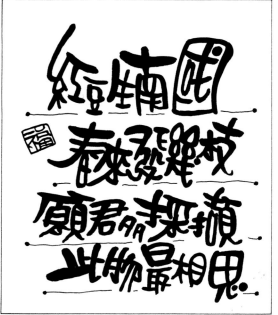

① 利用簡單的線條，破壞其誇張的動態，有穩定版面的功用。

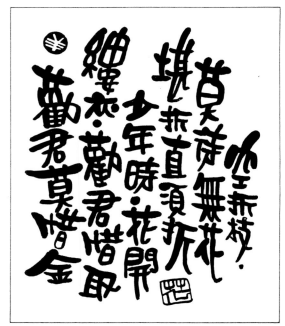

② 直寫可增加閱讀時的流暢感。

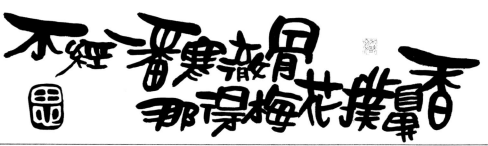

③ 書寫橫式版面時，可將字形稍拉長方可填補上下的空間。

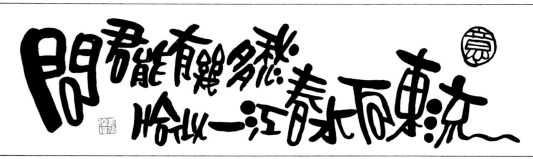

④ 錯開橫排的編排，強調頭尾有穩定的作用。

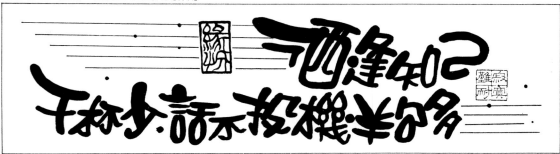

⑤ 簡單的線條可帶動版面活潑的氣氛。

64

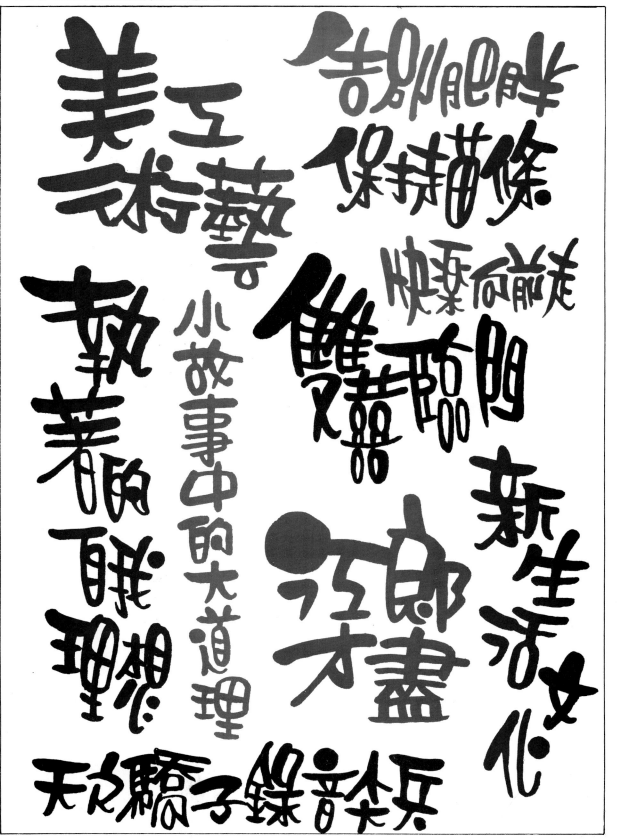

二、第一筆字

一、第一筆字：何謂第一筆字呢？顧名思義便是強調第一個筆劃，讓整排字看起來有統一感也就是所謂的重點，此種字的筆劃粗細得需明顯一點，方可顯示第一筆字的特色。

二、適用場合：一般海報的主標、說明文，書卡、書籤等。可應用在食品、美容、個性業、文化出版等。

三、圖說：

1.其寫法是運用筆尾大方的運筆使其誇張，拿筆需跟身體成平行無論直的筆劃或者是橫的皆能很順暢，如新的一豎，富的半圓。

2.助：融合斷字，歡：融合花俏字，賓：融合打點字。

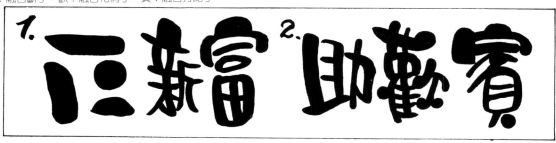

● 第一筆字明文書寫應用：

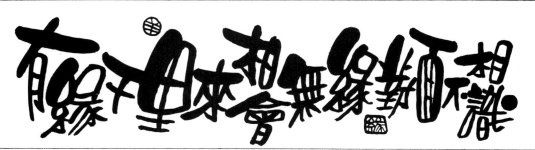

①橫式一行字的書寫，其字形應拉長使版面不致於太空洞。

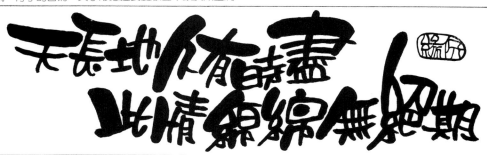

②錯開編排配合印章有穩定版面的作用。

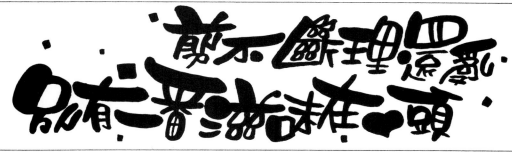

③齊尾不齊頭的編排，內文也可用圖案來表示，如「心」字。

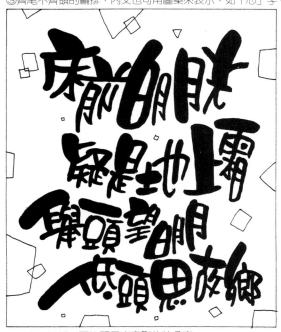

④有底紋的版面更能顯示出字形的特色來。

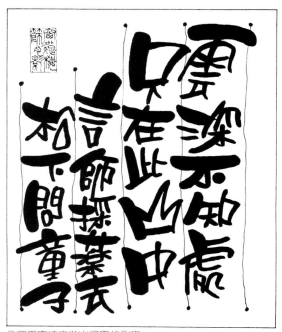

⑤運用直線來做出視覺的引導。

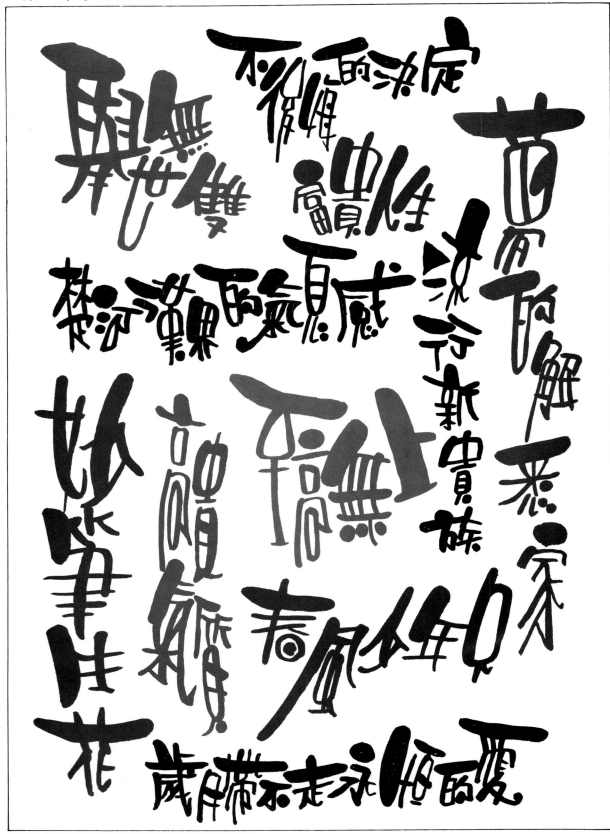

三、斜字

一、斜字：這是變體字系列中最為活躍的一個，讓字形有一種無形中的速度感。此種字最重要的是在於運筆的流暢及筆劃的變化、也是學變體入門必備的條件，因從此種可訓練自己運筆及書寫的功力。

二、適用場合：娛樂、個性業、美容、食品。適合於較活性質的海報主標、說明文、簽名、書卡等。

三、圖說：

1.書寫斜字有時得旋空運用筆尖製造出字形的流暢感，並強調一筆成形如喜字的口，且還得注意其方向略為往右下如舞字。

2.新：融合花俏字，漢：融合打點字，向：融合第一筆字。

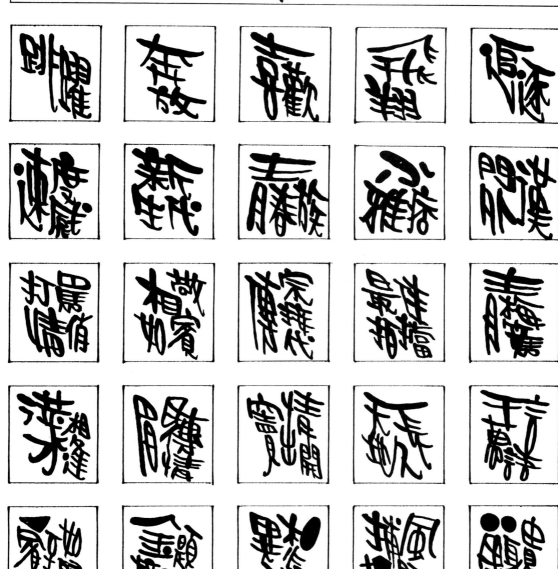

● 斜字說明文書寫應用：

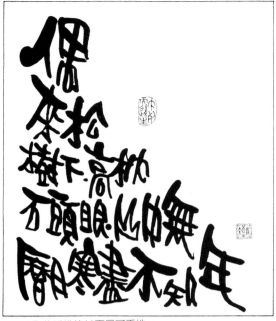

①三角形的編排使其更具可看性。　②齊頭齊尾的編排可緩和字形的律動感。

③打點的背景使復古的味道更為濃厚。

④兩段式的編排，只要控制好字形的大小也是一種很好的嘗試。

⑤畫圓的背景更能符合詩中情意。

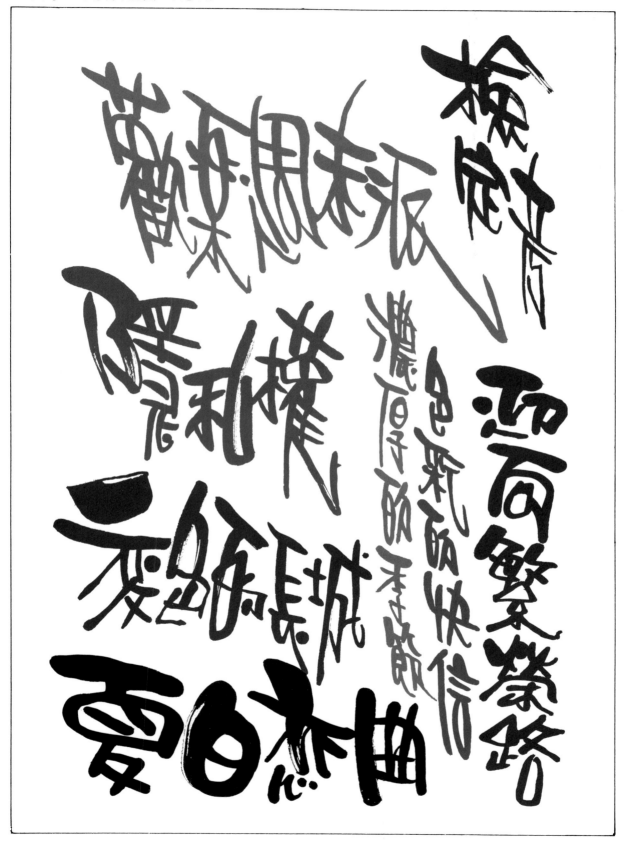

四、收筆字

一、收筆字：書寫技巧相當的簡單且也是最易學的變體字，別於一般的字形雖呆板也有穩重的感覺，雖拘謹也不失活潑的味道，是一種極具延展性的字體。

二、適用場合：各種海報的主副標題，說明文、吊牌、菜單、標價卡等。可應用在食品、娛樂、文化出版、個性業、百貨等。

三、圖說：

1.注意各種筆劃收筆的感覺，其方法是先用筆漸漸的收筆至筆尖即可形成如租字與吉字。

2.色：合閱嘴字，萬：融合斜字，文：融合破字。

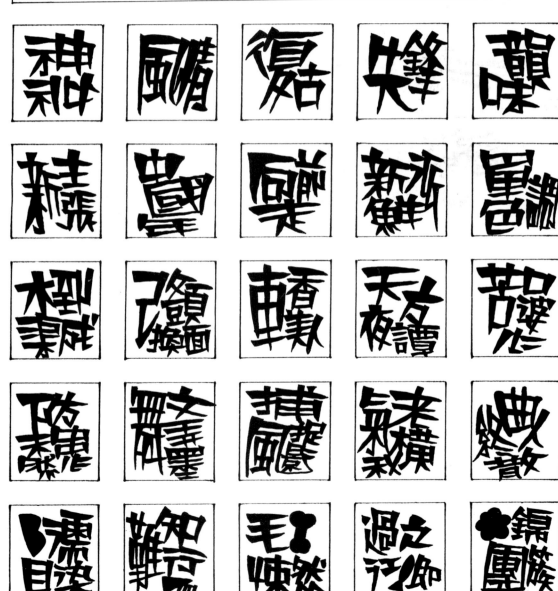

72

● 收筆字說明文書寫應用：

①運用波浪形的線條來點綴收筆字的呆板。

②齊頭不齊尾的編排，讓斜線及陪襯的印花活絡整個版面。

③大小字形的編排，集中了視覺效果。

④齊尾不齊頭的編排，無形中形成有趣的編排圖案。　⑤直式的編，適合於較寬廣的版面方可做更多的變化。

● 收筆字主副標題書寫應用：

74

五、打點字

一、打點字：顧名思義就是運用圓圈或者是打點來做字形的設計與裝飾，採納這種技巧不但使字形的活潑感明顯增加，更是能讓字體做多變化的最佳法寶，因此深受大家的喜愛。

二、適用場合：海報的主副標題、說明文、標價卡，吊牌、立體POP等，可應用在食品，百貨、娛樂、文化出版、美容、個性業 等。

三、圖說：

1.注意方格四周可打點的部份，如寶蓋頭的半圓、言、木、只等字的畫圈方法，其點的大小應視空間的大小，也給予大小的定位。

2.樂：融合第一筆字，魚：融合闊嘴字，心：融合破字。

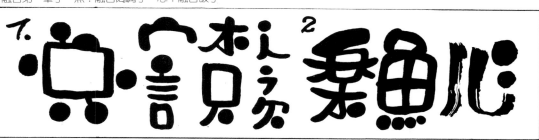

● 打點字說明文書寫應用：

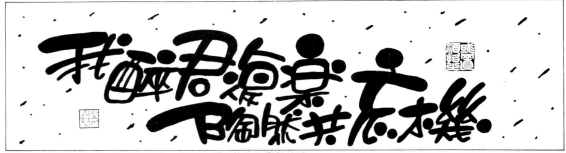

①橫式編排得注意打點的位置與變化，以避免版面的不平衡與擁擠。

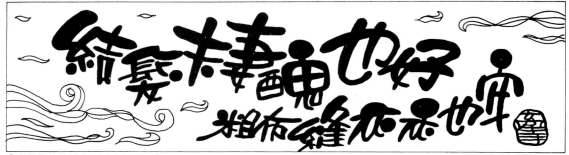

②運用柔軟的圖案，以增加變體字的流線形。

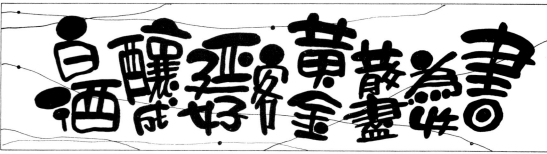

③上下編排得做好閱讀的視覺引導。

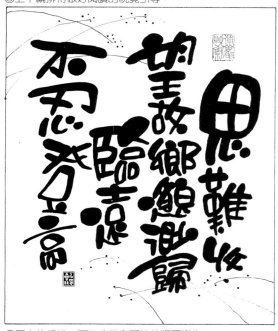

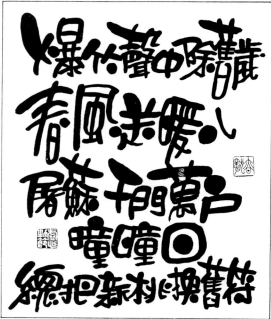

④居中的編排，可做非常有彈性的版面變化。　⑤橫式書寫字體的大小得控制得體。

●打點字主副標題書寫應用：

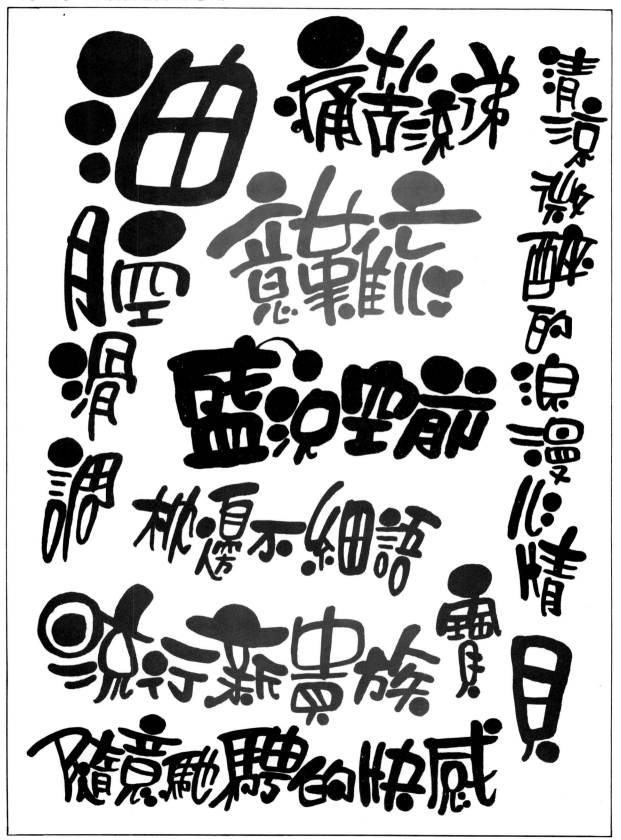

六、闊嘴字

一、闊嘴字：就是遇口時加以誇張化，使字形變得更具變化性，這種字形的寫法廣泛的被應用在字形的設計上，因將口擴大有穩定字形的作用，且四角都是直角也易作變化與裝飾。

二、適用場合：各種海報的主副標題，說明文、標價卡，吊牌書籤等。可應用在食品、娛樂、美容、文化出版、百貨、個性業等。

三、圖說：

1. 遇口字除了誇張擴大，運筆的方式如下可由下至上，也可由上至下依個人喜好而定，點、高等。

2. 乾：融合第一筆字，過：融合收筆字，敬：融合翹腳字。

78

● 闊嘴字說明文書應用：

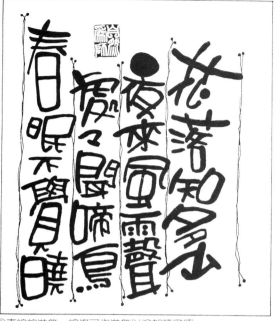

①直線的裝飾，線條可作裝飾以增加精緻感。

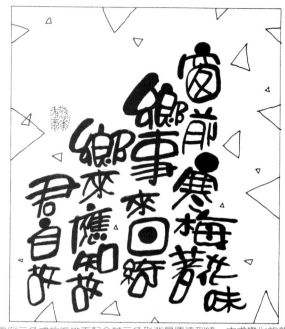

②倒三角式的編排再配合其三角形背景便達到統一中求變化的效果。

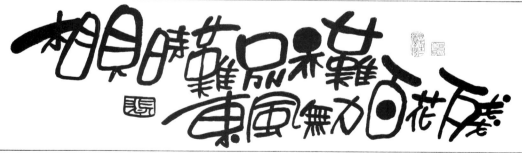

③梯形式的編排有頂天立地的重心感並巧妙的運用裝飾使版面更穩定。

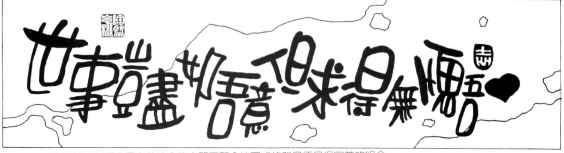

④橫式編排須注意字形大小的編排。

⑤橫式一排字的編排其重心是在整排字的中間再配合地圖式的背景便是很完美的組合。

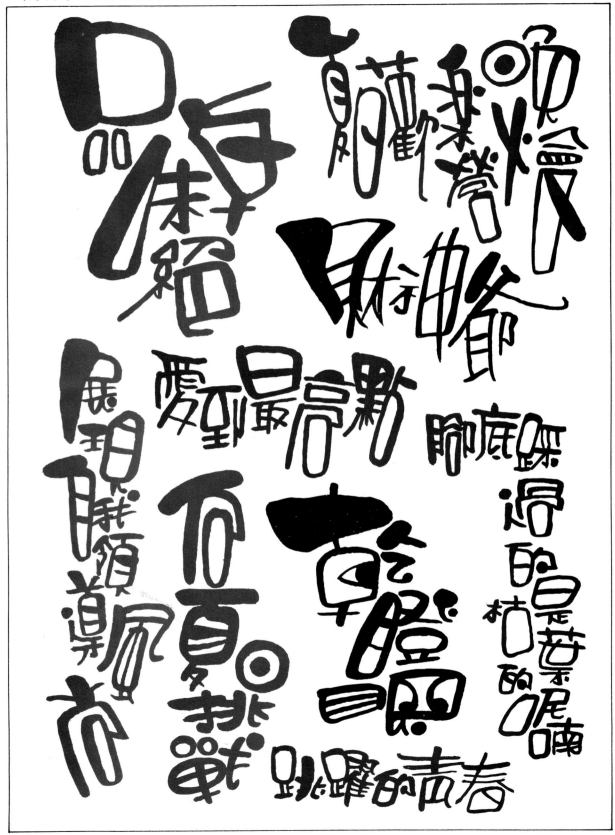

七：抖字

一、抖字：這種字形讓人有一種鬼異的感覺，由於字形本身成發抖狀即產生莫名的動態，所以應用在字形的設計上可說是唱作俱佳，再配合場合的所需如恐怖片，整人玩具店等便可發揮良好的宣傳效果。

二、適用場合：屬於可怕、鬼異的海報主副標題，說犬、吊牌、指示牌、標價卡等。可應用在娛樂、百貨、文化出版、美容、個性業等。

三、圖說：

1.書寫技巧除了每個筆均呈發抖狀外，更須注意每個筆劃大小粗細不盡相同，才可衍出字形的活潑感。如鬼、激字等。

2.神：融合第一筆字，怕：融闊嘴字，想：融合打點字。

● 抖字說明文書應用：

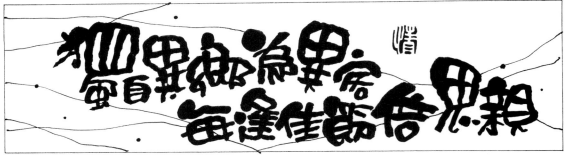

①錯開橫式編排配合波浪線條的背景，呈現出版面的動態來。

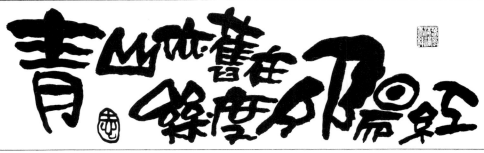

②字少的文案，可將主要的字體誇張方可飽和版面。

③短直式編排須作好閱讀的視覺引導。

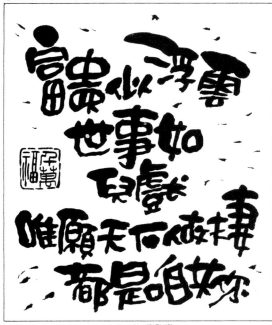

④漏斗式的編排可增加版面的活潑感。

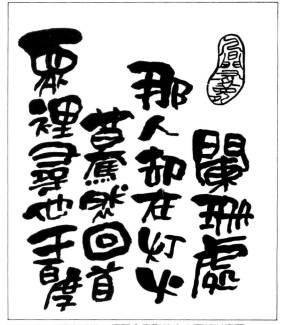

⑤齊尾不齊頭的編排，須配合字形的大小而加以安置。

● 抖字主副標題書寫應用：

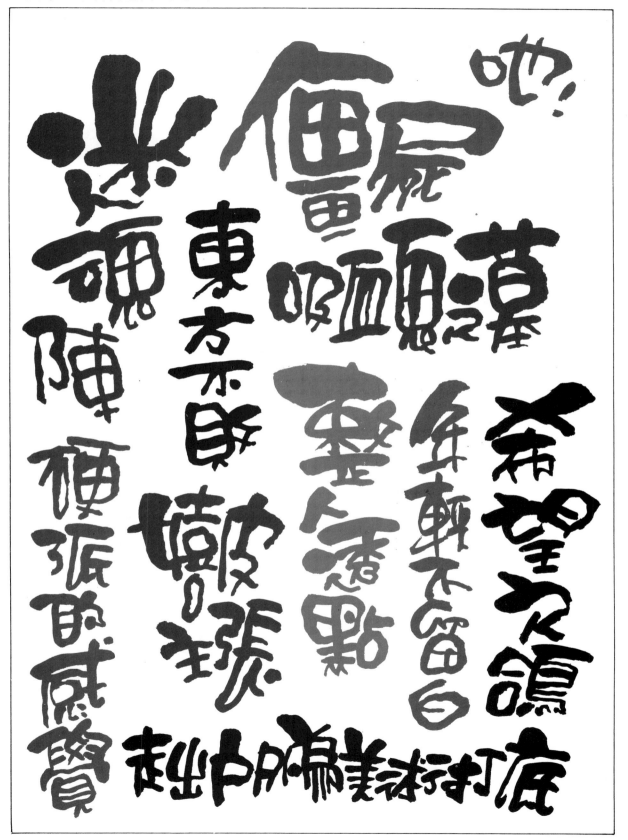

八、花俏字

一、花俏字：龍飛鳳舞是形容此字形的最佳代名詞，除了感受到字形的溫柔感與律動性，更能散發出婀娜多姿的韻味來，應用在女性方面的體材上必定是最佳拍檔。

二、適用場合：女性方面訴求的海報主副標題，說明文、吊牌、名片等。可應用在花店、美容、百貨、娛樂、個性業等。

三、圖說：

1.每個筆劃需注意其運筆流暢感，且可畫圈打點的地方皆不要放過，並詳看上下左右畫圈的形式，如愛，花等字。

2.綿：融合斜字，夢：融合闊嘴字，想：融合打點字。

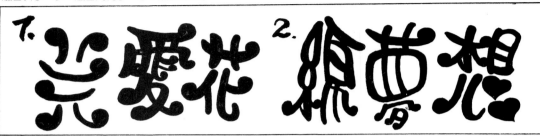

● 花俏字說明文書寫應用：

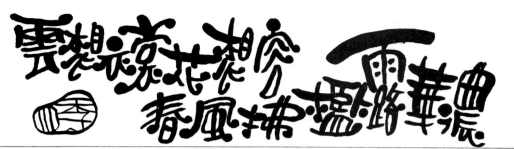

①橫式錯開編排是最穩且紮實的版面構成。

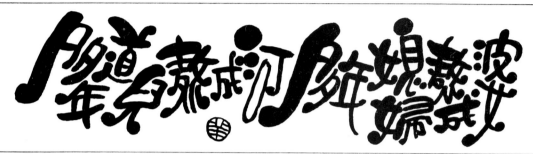

②較混亂的編排得設計好其視覺導引。

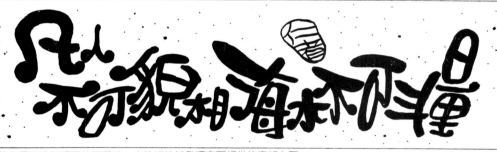

③打點的背景可增加版面的可看性，少的編排其發揮空間相當的廣如上圖。

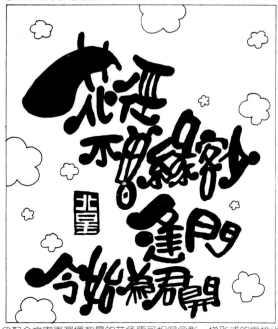

④配合文案再選擇背景的花色便可相得益彰，梯形式的編排也可顯示文字的趣味感。

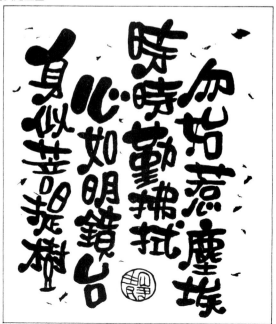

⑤直式錯開編排可增加版面的律動性。

85

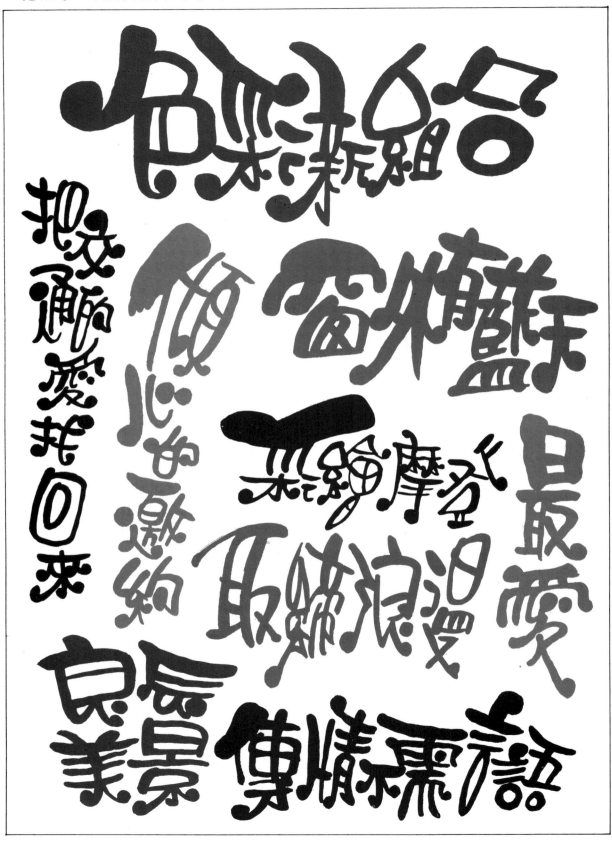

九、圓筆字

一、圓筆字：此種字形類似印刷體的圓角字，可運用毛筆或圓頭毛筆來書寫，須注意筆劃間的留白，不可太過鬆散或是擁擠，應給人一種圓滿飽和的感覺。

二、適用場合：一般海報的主副標題，說明文、標價卡、吊牌等，可應用在食品、百貨、文化出版、娛樂、個性業等。

三、圖說：

1.注意其筆劃大小粗細皆為相似，其筆劃頭尾都應成圓角，也可帶活字的觀念而加以應用如是、敬等字。

2.高：融合闊嘴字，美：融合花俏字，悔：融合斜字。

● 圓筆字說明文書寫應用：

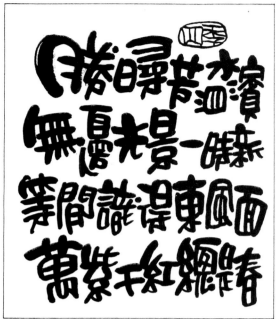

①齊頭齊尾的編排，須掌握好字形的大小。

②橫式錯開編排，配合印花補足版面。

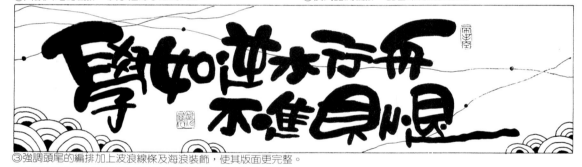

③強調頭尾的編排加上波浪線條及海浪裝飾，使其版面更完整。

④居中的編排吸引人形成視覺的焦點。

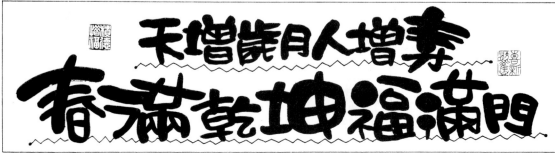

⑤梯形式編排，利用字體的大小比例及鋸齒狀的裝飾線條構成具說服力的版面。

● 圓筆字主副標題書寫應用：

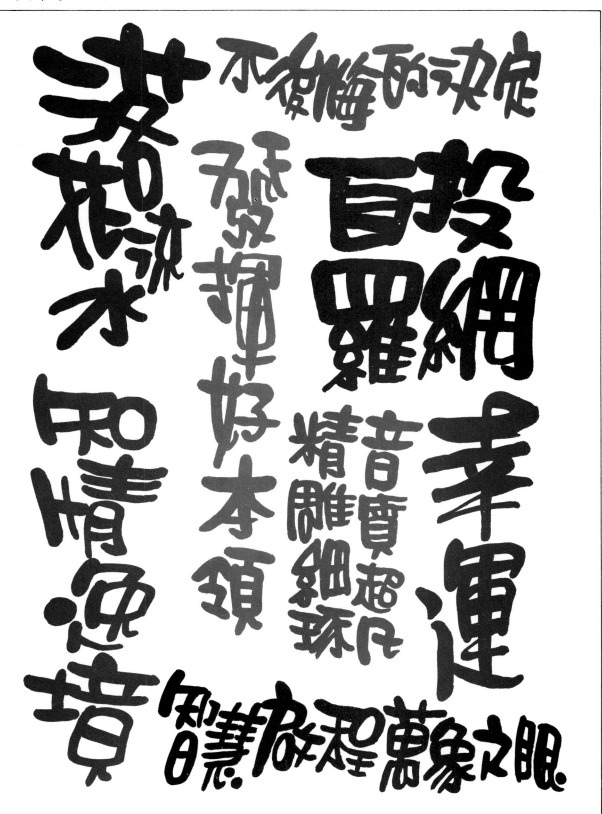

89

字體綜合應用變化

　　除了上個單元介紹的幾個較常用的字形外，變體字還有許多不同的字形變化，書寫時可根據字體本身的部首造形、意義、適用場合等做出合乎需求的變化。本單元綜合介紹各種筆法的變體字以供讀者參考、比較，讀者有空不妨拿起筆來多練習嘗試一下，那將有助於使您的變體字更活潑順暢。而不管在書寫什麼樣的字形時，都應仔細考量其字型架構，務使達到最好的美感，保持這種心態去寫變體字才是最佳的進步方法。

廣字的各種筆法範例

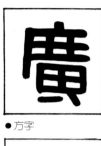

●方字

●闊嘴字

●斜字

●花俏字

●仿隸書字

●第一筆字

●直粗橫細字

●橫粗直細字

●打粗圓字

●仿楷書字

●第一筆拉長字

●抖字

●斷字

●打細圓字

●圓字

●細字

●活字

●修弧度字

●翹脚字

●收筆字

●破字

●仿草書字

●仿日本字

●掉落字

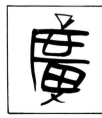

●投影字

■範例

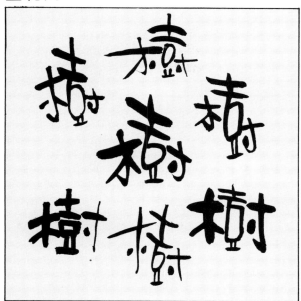

樹字的各種書寫範例

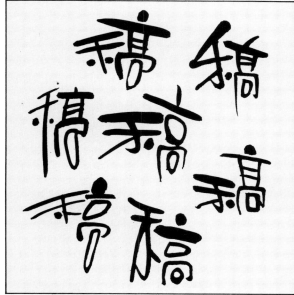

漢字的各種書寫範例

稿字的各種書寫範例

塵字的各種書寫範例

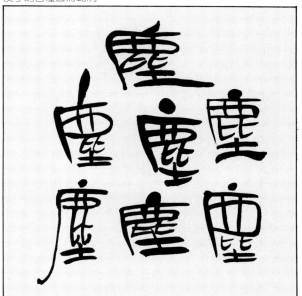

■範例

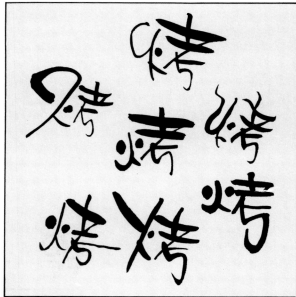

烤字的各種書寫範例

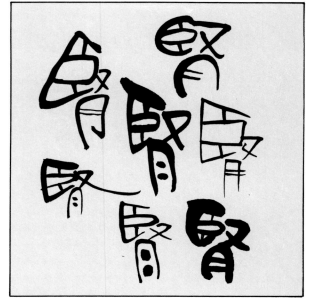

腎字的各種書寫範例

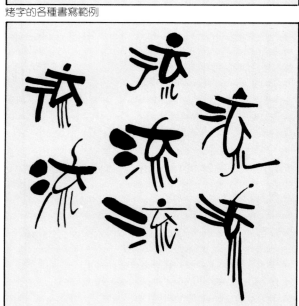

流字的各種書寫範例

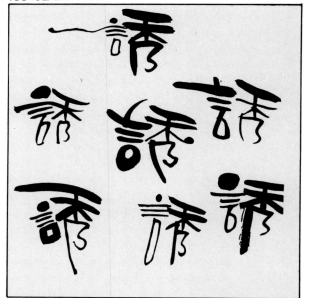

誘字的各種書寫範例

■範例

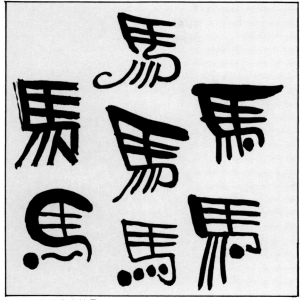

馬字的各種書寫範例

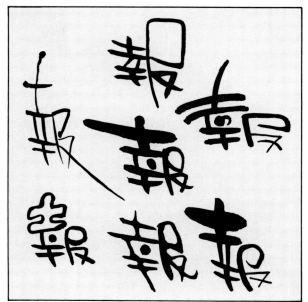

報字的各種書寫範例

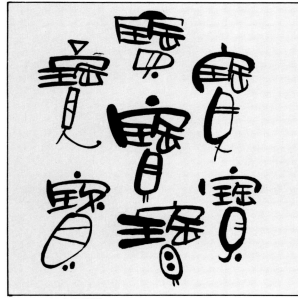

寶字的各種書寫範例

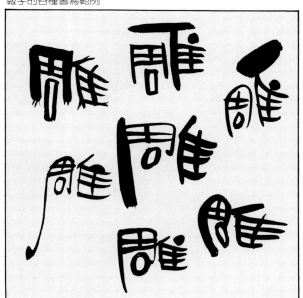

雕字的各種書寫範例

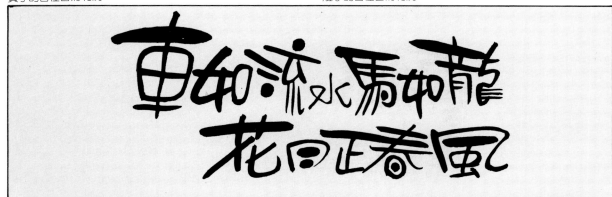

二個字組合之各種書寫範例

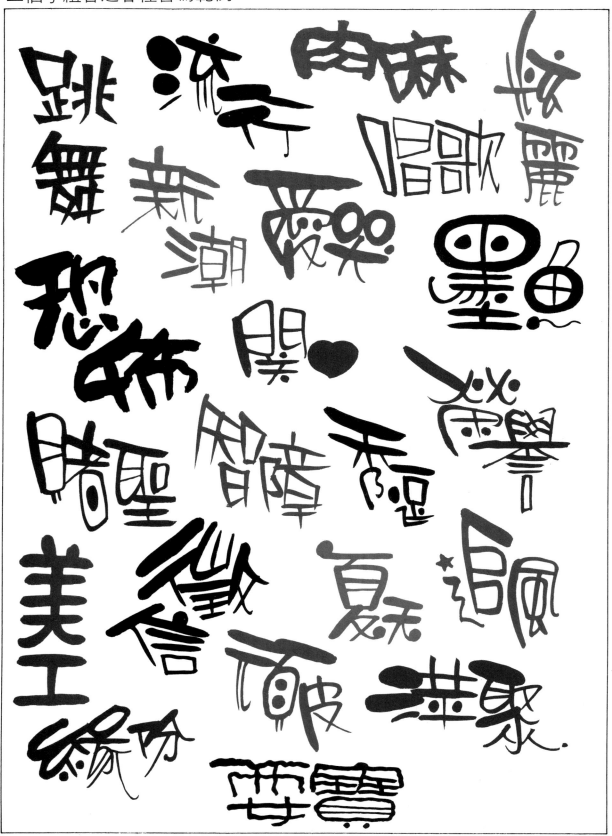

三個字組合之各種書寫範例

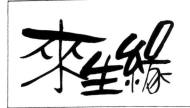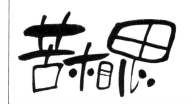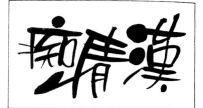

①活字

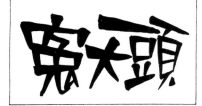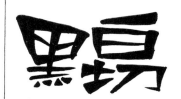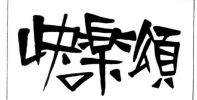

②收筆字

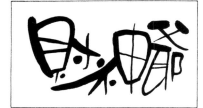

③闊嘴字

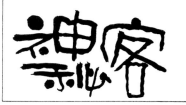

④抖字

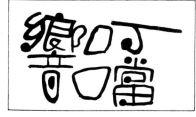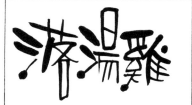

⑤花俏字

⑥打點字

四個字組合之各種書寫範例

● 收字筆

● 活字

● 粗字

● 活字

● 活字

● 抖字

● 活字

● 花俏字

● 打點字

● 活字

● 打點字

● 斷字

● 第一筆字

● 打點字

● 收筆字

● 筆肚字

● 打點字

● 闊嘴字

● 活字

● 第一筆字

各種字體書寫範例

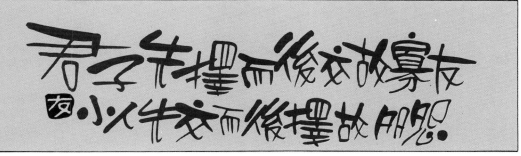

● 活字

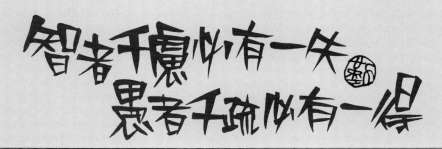

● 收筆字

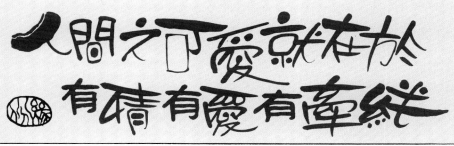

● 活字綜合應用

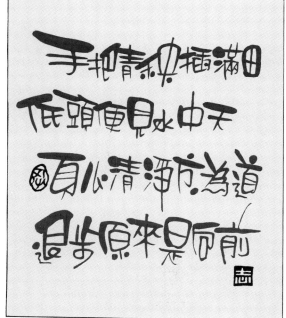

● 第一筆字

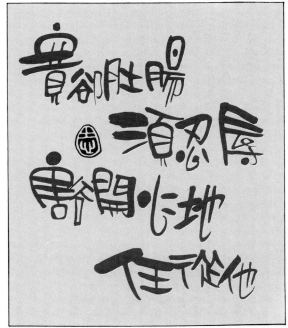

● 活字運用

字體的編排變化

主標題編排變化

①直式編排　②橫式編排　③斜式編排　④橫椎式編排　⑤方形錯開編排　⑥橫式錯開編排　⑦直式右錯開編排

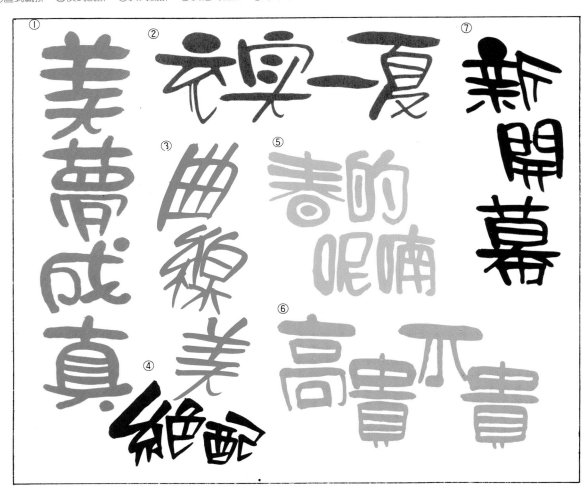

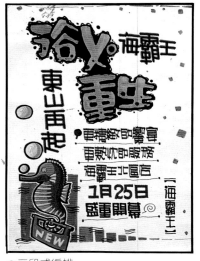

● 二段式編排

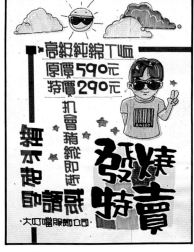

● 方形編排

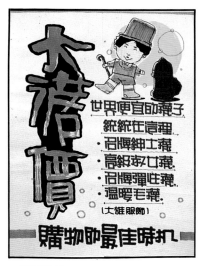

● 直式編排

字體的編排變化

主標題編排變化

⑧方形編排　⑨直角式編排　⑩橫二段式編排　⑪直式左錯開編排　⑫橫式大小編排　⑬直式二段式編排　⑭直式大小編排

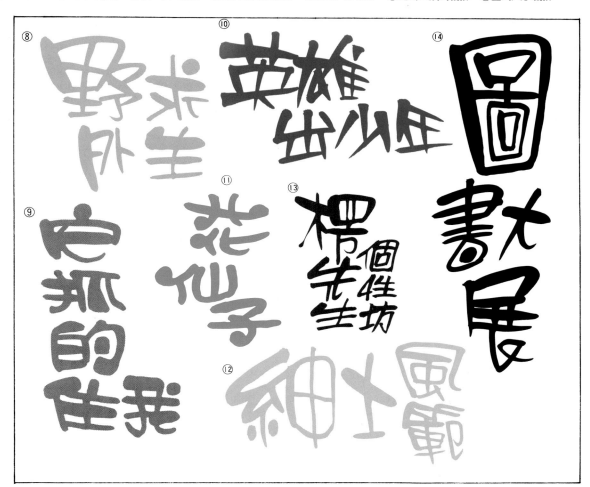

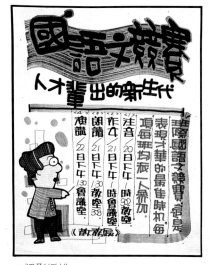

●弧形編排

●橫式錯開編排

●直式錯開編排

副標題編排變化

①梯形編排 　②弧度編排 　③右三角式編排 　④水滴式編排 　⑤頭蓋式編排 　⑥橫式編排 　⑦正三角式編排
⑧直二段式編排 　⑨直曲線編排

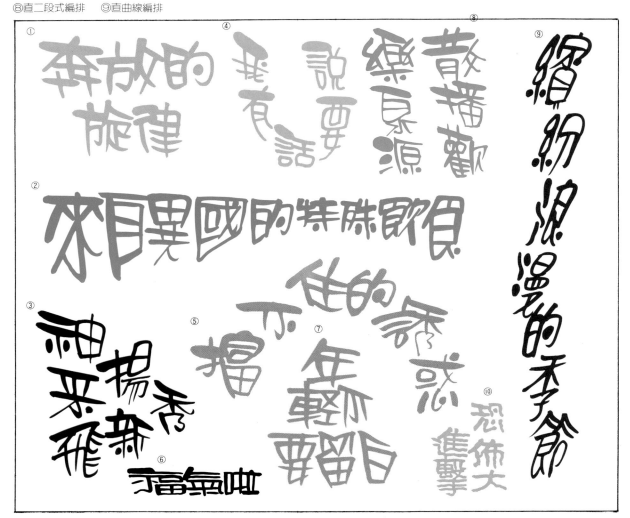

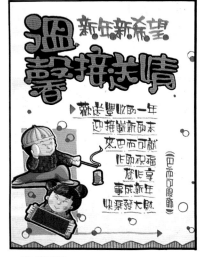

●橫式編排

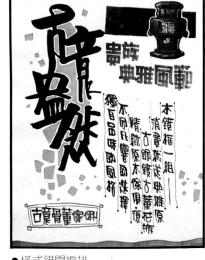

●橫式錯開編排

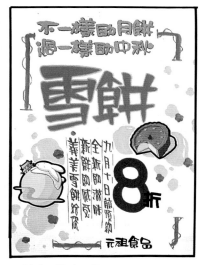

●橫式二段式編排

副標題編排變化

⑩直二段式編排　⑪橫式編排　⑫直式錯開編排　⑬橫曲線編排　⑭橫二段式編排　⑮橫式二段前後編排　⑯橫式編排
⑰倒三角式編排　⑱直角編排　⑲方形編排

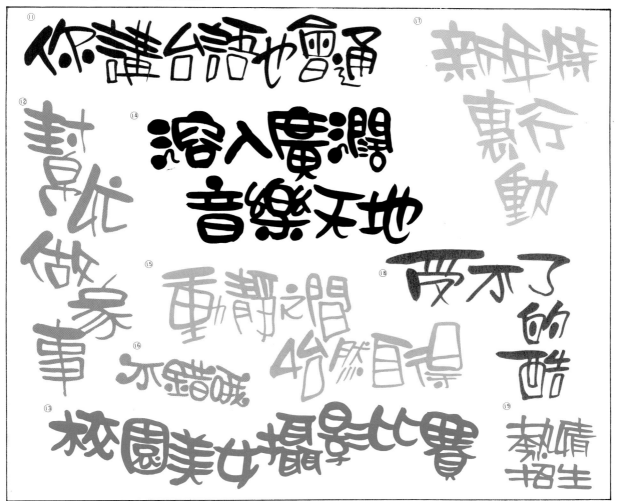

● 直式編排

● 橫式編排

● 橫式二段式編排

101

說明文編排變化

①橫式錯開編排　②直式弧形編排　③直式齊頭編排　④橫式三角編排　⑤橫式齊頭編排

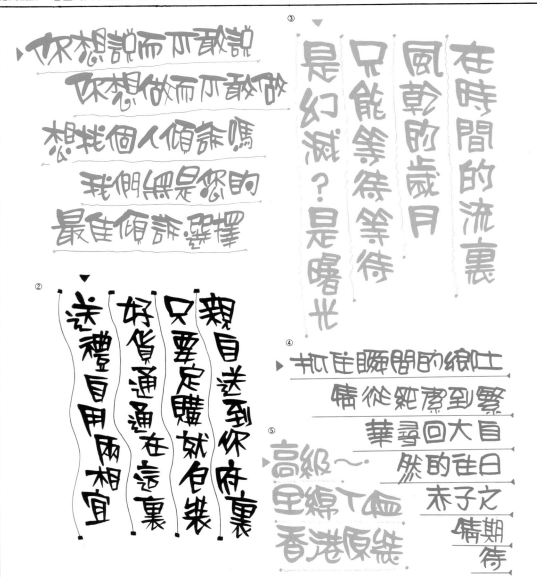

① 你想說而不敢說
你想做而不敢做
想找個人傾訴嗎
我們無是您的
最佳傾訴選擇

② 送禮自用兩相宜
好貨通通在這裏
只要足購就包裝
親自送到你府裏

③ 在時間的流裏
風乾的歲月
只能等待等待
是幻滅?是曙光

④ 抓住瞬間的綠土
情從簡潔到繁
華尋回大自
然的往日
末子之
情期
待

⑤ 高級~
里綠工血
香港原裝

● 齊頭齊尾編排

● 斜式編排

102

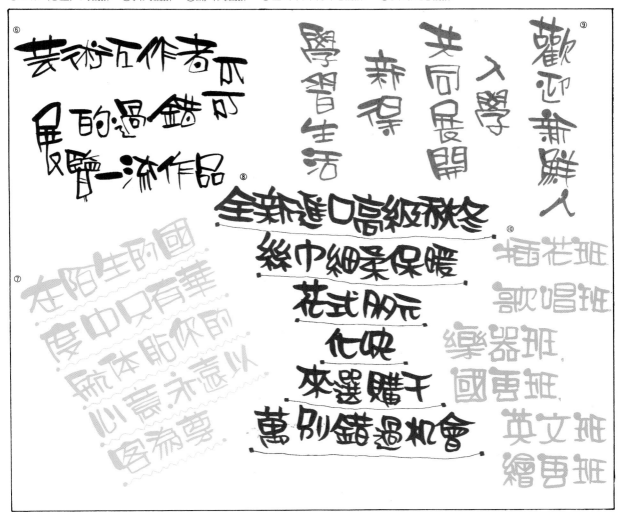

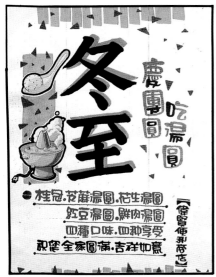

● 橫齊尾不齊頭編排

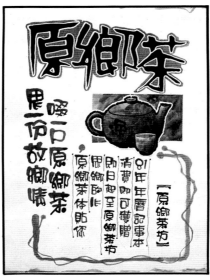

● 直齊頭不齊尾編排

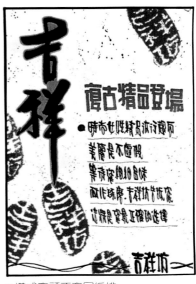

● 橫式齊尾不齊頭編排

製作過程介紹

卡片製作

①利用油性奇異筆在保利龍上腐蝕圖案。

②用廣告顏料塗在保利龍上轉印。

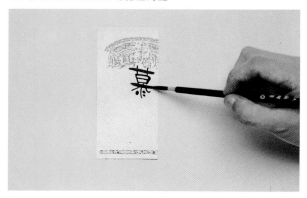

③書寫大標題字

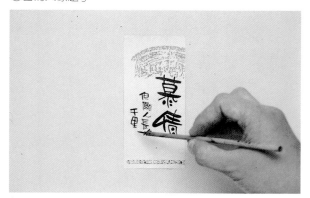

④書寫小標題字

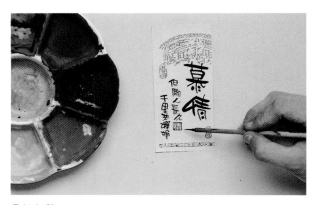

⑤加上印章

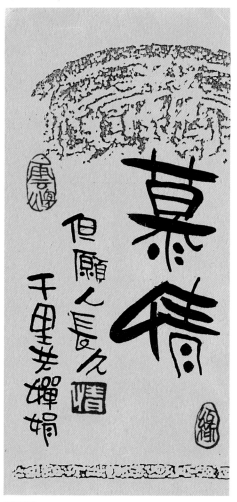

⑥完成

吊牌拓印製作

①利用油性奇異筆在保利龍上腐飾圖案

②在紙張上先用乾筆做底紋

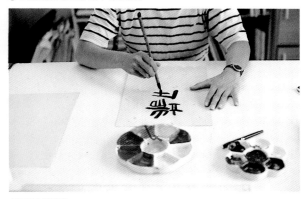

③書寫標題

④在已腐蝕好的保利龍上塗上廣告顏料

⑤印在紙上時須平均施力

⑥完成

海報製作

①選擇紙張顏色作色塊

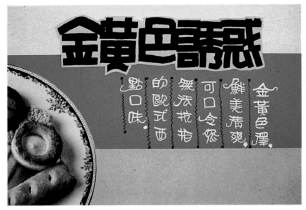

④書寫說明文（花俏字體）

②貼上圖片

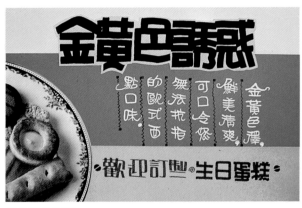

⑤作最後裝飾

③書寫主標題（寫在色紙上剪下）

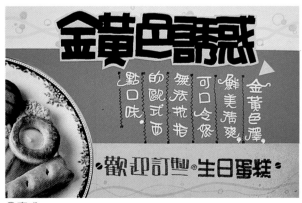

⑥完成。

106

海報製作

①書寫主標題

②書寫副標題

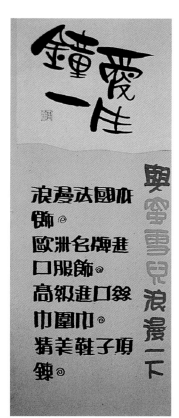

③書寫說明文

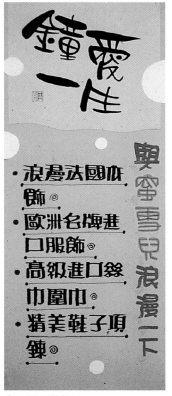

④作最後裝飾

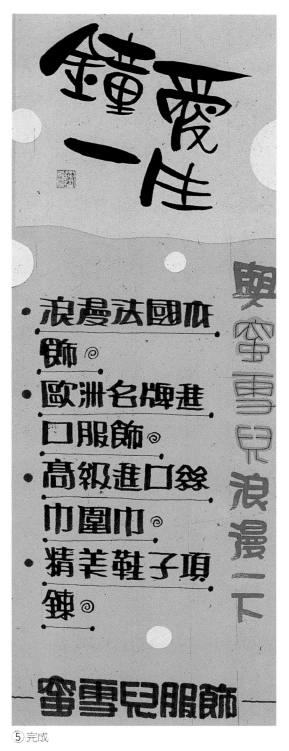

⑤完成

半立體海報製作

①選定好紙張並割成長條狀

②將長條捲曲的紙張貼在底紙上

③書寫主標題

④書寫副標題、說明文

⑤最後的裝飾

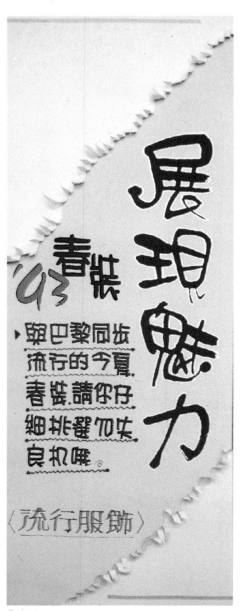

⑥完成

立體POP製作

① 設計造形

② 剪貼出酒瓶形狀

③ 貼上酒瓶標示

④ 書寫文字介紹

⑤ 將完成品裱在厚紙板上剪下

⑥ 利用泡綿膠固定

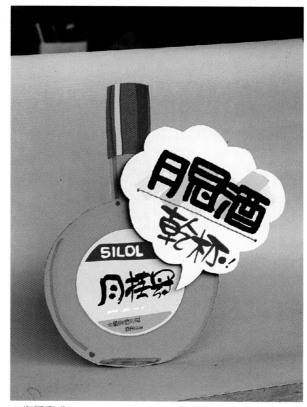

作品完成

第四章　設計

字之設計

　　將變體字運用於設計上已是現今廣告媒體常常使用的手法，只要您稍為留意一下，不難發現日常生活中有許多的標準字體、海報設計、包裝盒設計都有變體字的踪跡。我們不應只把變體字局限在POP而已，它其實有很大的發展空間，絕不遜於一般的POP麥克筆字體。由於變體字本身就有很濃厚的設計意味，同時兼具古典（傳統書法）與新潮（POP字體）更富個人意識，所以很快的便成為各類商品在尋找標準字時的對象。

　　而變體字在做為標準字合成文字時，又不需像一般設計那樣繁複，運用各種儀器，一再的要求格式上的精華，它只需一張紙、一枝筆，在很短的時間內就能達到上述之要求，是一種很有時效性的設計。同時，它沒有直接用麥克筆書寫標準字的不完整感，而能很完整的運用於設計上，這也是變體字最有的優點之一。

　　用變體字在設計標準字、合成文字時應注意其設計的訴求重點、事先必須對設計物體本身有某種程度的認知，了解其特性，（例如其適用場合、對象、用途…等）進而在字體變化上符合設計物等色，如此，設計出來的字體才能被肯定。在這個單元中我們提供了一些變體字的設計範例，供讀者參考比較。

合成文字設計

●邑鳳美髮護膚店之變體字設計。

●多設計幾種字體再挑選出較適合的。

●破字

●收筆字

●活字

110

●標準色的選擇。

●標準字的質感變化。

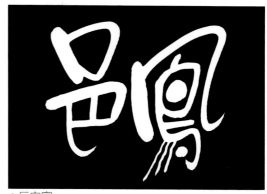

●反白字

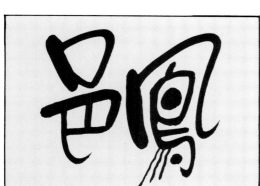

●洋紅

●條紋質感

●黃色

●網狀質感

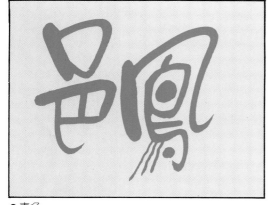

●青色

●點狀質感

111

■標準字實例

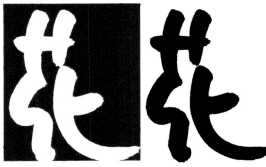

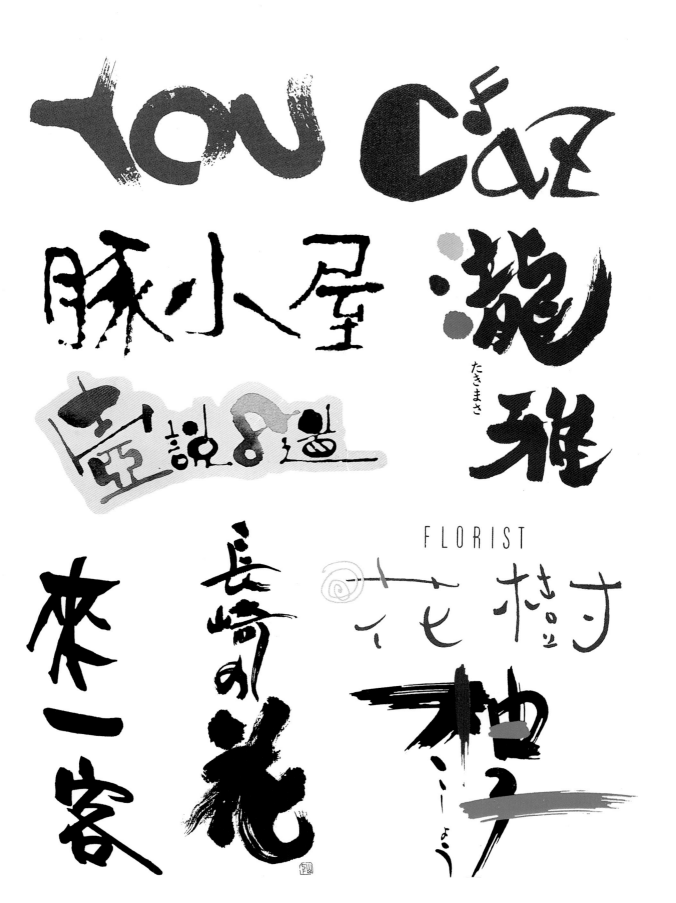

YOU CAZ

豚小屋

瀧雅
たきまさ

來一客

長崎の花

FLORIST

花

柿村
きむら

柚子
ゆーじ

113

英文的變體字

　　變體字不僅是在國字上，在英文字上也有其字形上的變化，英文變體字體可擺脫傳統打字印刷式的呆板，而強調手寫的趣味、運用在設計、標準字、POP上也有很有的效果。書寫時其運筆跟國字無多大分別，但在單字組合時，須注意其閱讀性的明瞭，字與字間的距離不可太小，以免字都擠在一起，也不可太大，否則字形就會散掉不易閱讀。

①粗體字

②第一筆字

③細花俏字

④粗扁字

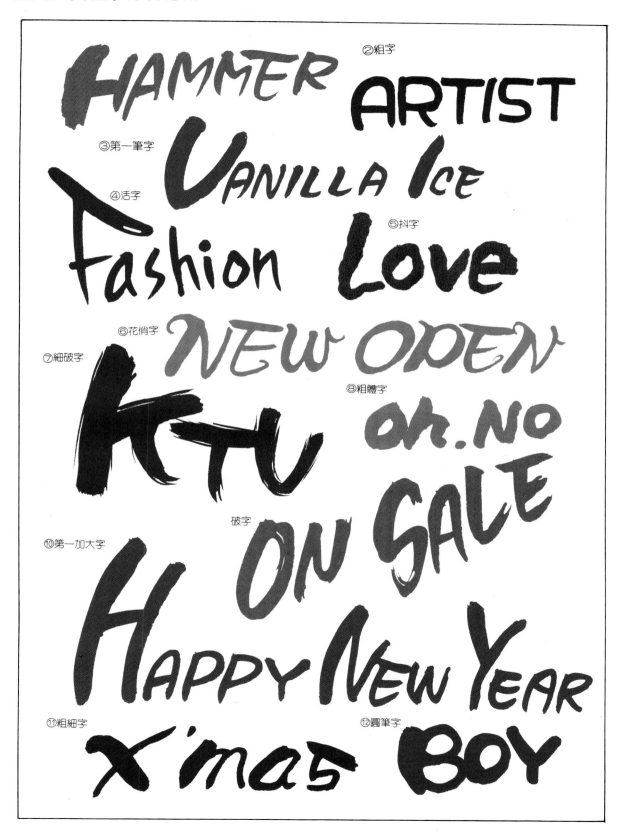

②粗字
③第一筆字
④活字
⑤抖字
⑥花俏字
⑦細破字
⑧粗體字
破字
⑩第一加大字
⑪粗細字
⑫圓筆字

阿拉伯數字變體字

數字變體字在POP的應用上佔有很大的空間，舉凡標價卡、價目表、折扣、拍賣等，都必須大量使用數字，所以數字變體字的書寫，也是不可忽視的課題。在書寫數字時，必須注意的是圓弧的轉折，務必力求順暢，強調一筆成形。組合時，第一位數通常會書寫較大，遇有零的數字則可寫小一點，字與字間的距離儘量縮減，由於筆劃簡單，所以即使有部分字形重疊也無所謂，看起來反而更紮實。

①細收筆字

④粗扁破字

②粗細字

⑤粗扁字

③打點字

⑥粗收筆破字

116

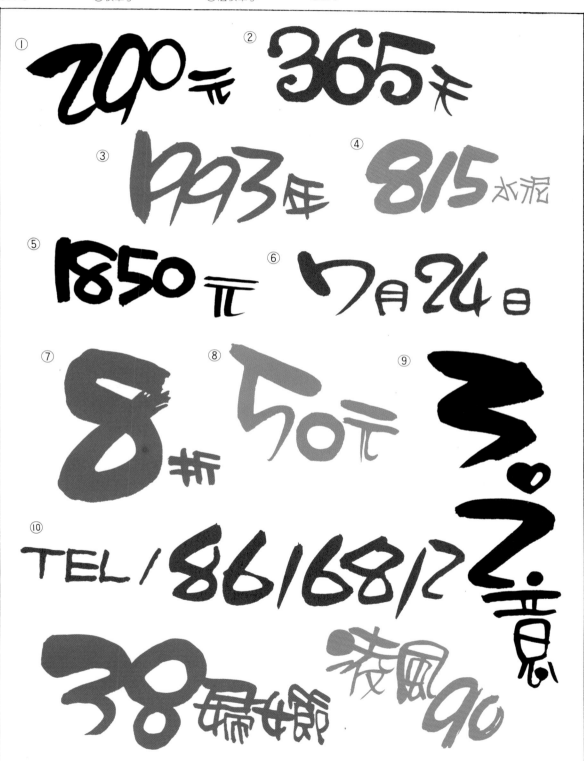

國字數字變體字

數字變體字範例

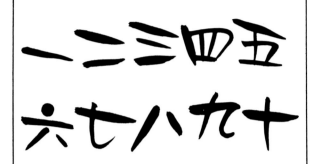

①收筆字

④仿日本字

②弧度字

⑤抖字

③扁平字

⑥破字

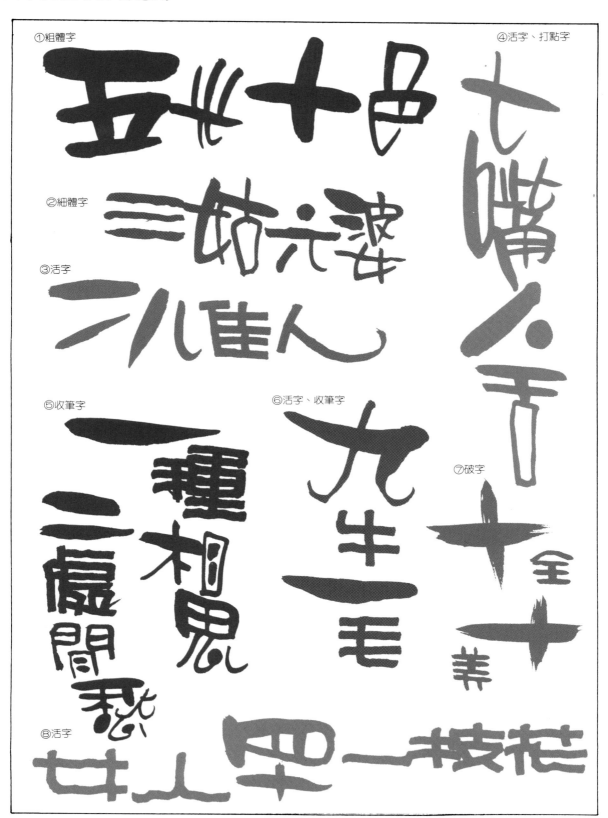

①粗體字
②細體字
③活字
④活字、打點字
⑤收筆字
⑥活字、收筆字
⑦破字
⑧活字

圖案化設計

一、字圖結合

　　圖案化的設計就是將變體字的字形設計帶入圖案，使其字體與圖案融成一體，以增加其可看性、趣味性。在POP的使用上也使作品更有設計、更精緻的感覺，即使是單純的字體欣賞，也很耐人尋味，讓人有欣賞一個完整的作品感覺。

　　在書寫製作的技巧上，仍然是以變體字本身為主，由於變體字的字形筆畫本身有很大的延展（筆劃可伸縮變化）性，所以較之麥克筆書寫的字體更

容易運用此種技巧，而且效果也更明顯有趣。設計時，首先須設想一主題，例如圖⑥「葡萄美酒」，考量其字形後，開始繪製適合圖案，此圖案必須明顯讓人明白地替代「葡萄美酒」這詞句的意思，然後將此圖安排在適當的位置（如某字的部首、或代替某字、某詞）。而變體字本身的字形也須與設想的主題有關聯，例如恐怖的詞句便可用抖字增加其效果。

■字圖範例

①花團錦簇（花俏字）　　②魔球（收筆字）　　③藕斷絲連（活字）　　④打破沙鍋問到底（第一筆字）　　⑤紅猪（活字）
⑥葡萄美酒（活字）　　⑦燈火通明（打點字）

■字圖範例

①冰淇淋（打點字）　②貓捉老鼠（粗體字）　③海洋世界（細體字）　④章魚（活字）　⑤鹿鼎記（粗體字）　⑥蛛（活字）
⑦蜥蜴（活字）　⑧沈默的羔羊（抖字）　⑨鱷魚（細體字）

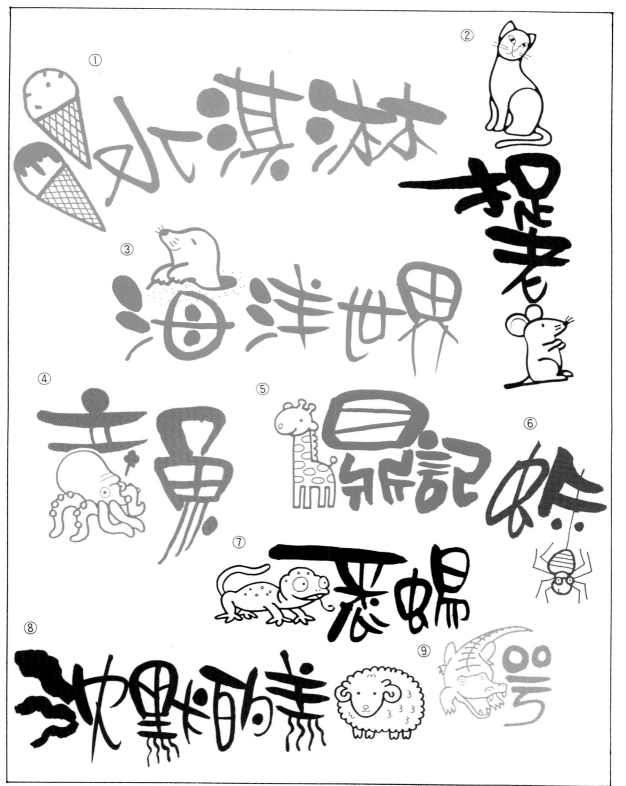

■字圖範例

①油炸綠蕃茄（打點字）　②招蜂引蝶（抖字）　③翠玉白菜（收筆字）　④香菇（第一筆字）　⑤秋蟬（圓體字）

⑥草蟆弄雞公（破字）　⑦螳臂擋車（活字）　⑧鐘樓怪人（活字）

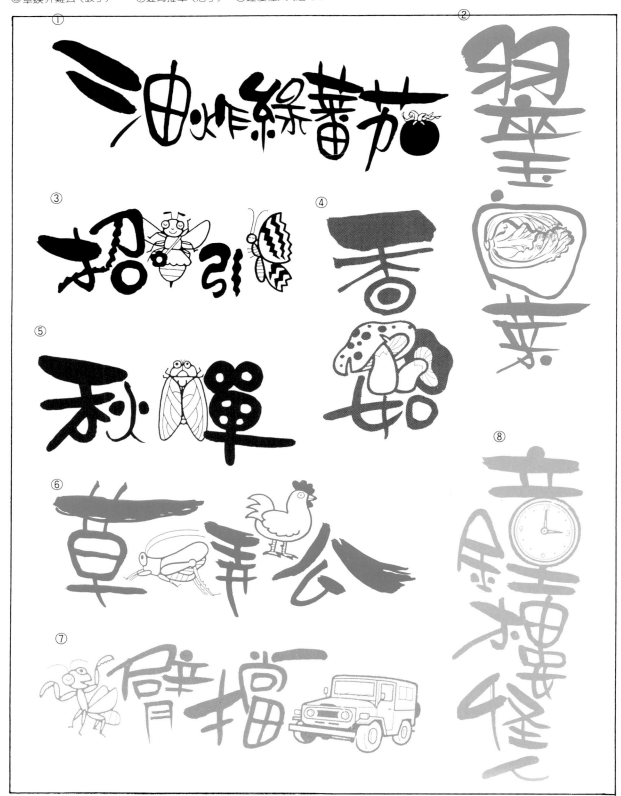

二、圖字結合

前一單元介紹了「字圖結合」，這一單元要介紹的是「圖字結合」。二點的分別在於前項的「字圖」是偏重於字詞的介紹，圖為輔，屬裝飾地位。而此項的「圖字」是以字來輔助圖，字屬裝飾地位。「圖字」這單元主要是介紹一些圖案地空間處使裝飾的方法，常運用於教室佈置、插畫、筆記本、卡片、等地方，也是變體字可發展的另一空間。

書寫製作的方法是必須先有一主題，有了主題後便開始繪製圖案（若不會畫插圖可參考插畫類書籍也無妨），注意在繪圖時要留下空間填字。字形設計須配合主題發揮，才能有更好的效果。

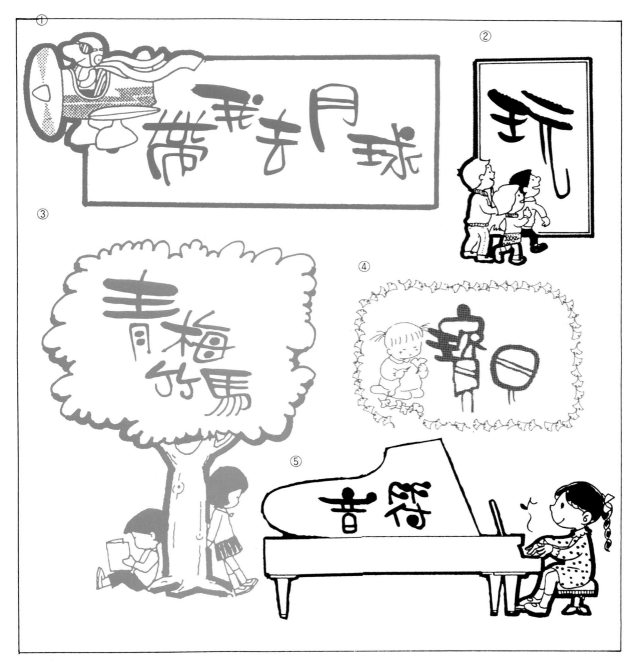

第五章　變體字的應用

本書所介紹的變體字除了在POP的應用外，在其它的廣告、產品、設計各方面都有很大的應用市場，而不僅僅止於一般POP海報製作而已。因此，本書除了介紹POP變體字的運用外，還收集了許多有關平面設計、海報、型錄DM、包裝設計、吊牌、書籤、卡片、店面企劃佈置、招牌等的變體字應用，以期能讓變體字更多元化的呈現給讀者。

一、平面設計海報DM

在現今工商蓬勃發展，廣告業日新又新的時代，設計的工作愈來愈受重視，相對的，人才的開發、新的創意便成為搶手的市場需求，設計者或顧主都希望在作品上有自己的特色、風格。因此，傳統、格式化的印刷字、打字式字體便不再為人所好，變體字的應用也就在這種情形下也孕育而生了。

海報（色底）

■型録DM

二、包裝設計、吊牌：

在與上述相同的情形下，變體字更是包裝設計的寵兒，讀者若是有心，不妨到超市、百貨走一遭時留意一下，您將會有很大的收穫。現今一般的消費者愈來愈注重包裝，一件產品不管好壞，如果能夠有成功的包裝，往往可達到令人訝異的銷售成績，而變體字的應用在這方面可達到很大的成效。

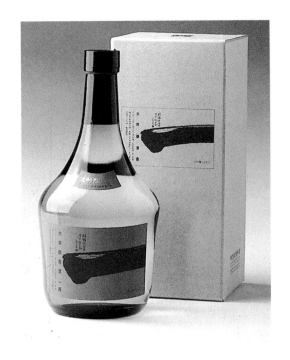

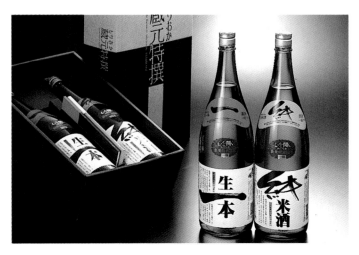

■包装設計

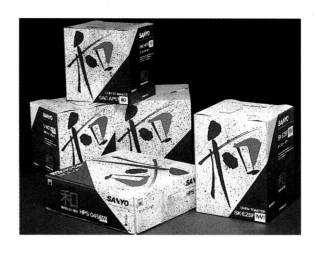

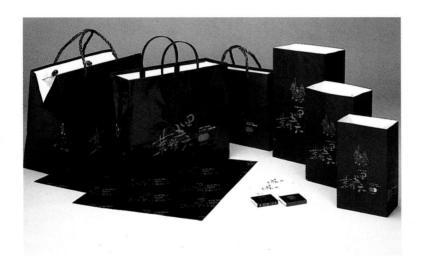

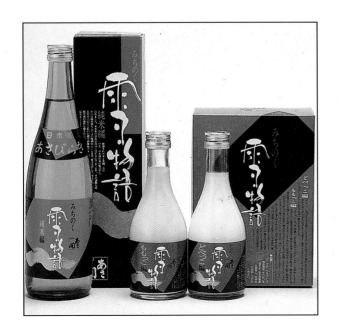

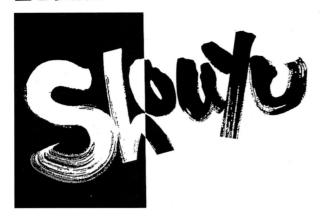

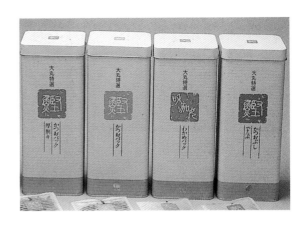

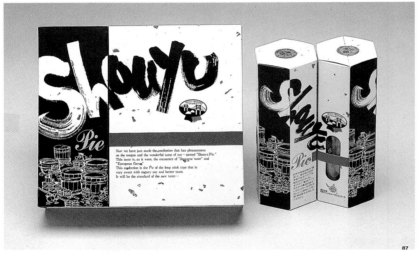

■吊牌設計

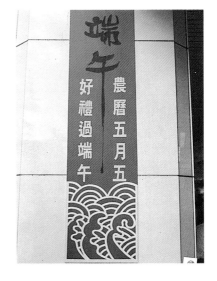

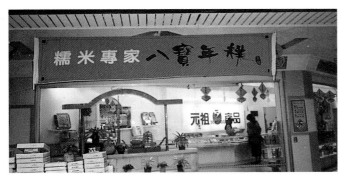

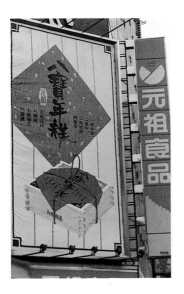

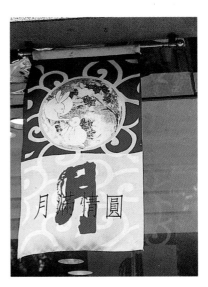

三、名片、書籤

在一般人喜歡購買小飾品、禮物的心態下，飾品店如雨後春筍般的成立，而這些飾品往往強調個性風格的寫真，遺棄了印刷、機械式的方法，追求手繪、手製品的質感。所以，我們便發現變體字在這些物品上佔了舉足輕重的地位、卡片、書籤吊飾便是很好的例子。而名片的使用也比以往有趣多了，它不再是一張簡單而有沒有生氣的小紙片。如今，名片已成為代表公司或本人形象的象徵。許多學生和自由業者已經開始使用個性化的名片做自我介紹，不只為了得到他人的認同，同時也是一種流行聲明的趨勢和強烈的自我表現意識。變體字的應用對比特徵做了很好的詮釋，讀者也可自行設計比種個性化的名片，不失為一種很好的自我表現方式。

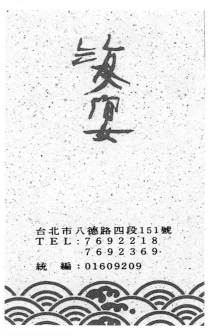

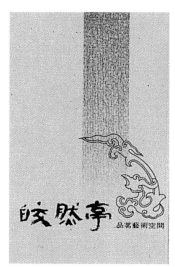

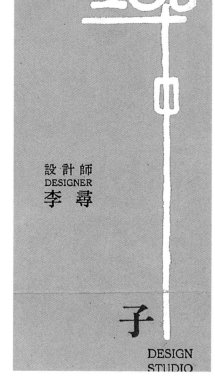

■名片設計

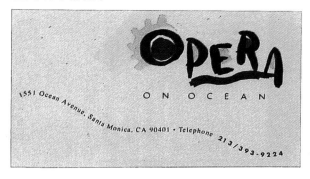

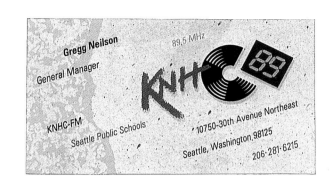

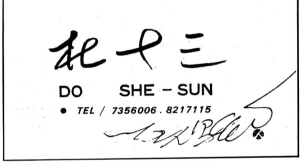

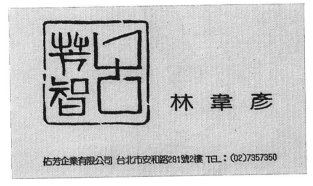

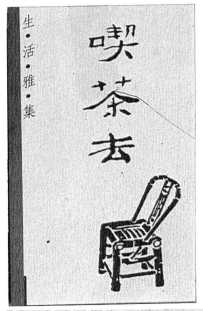

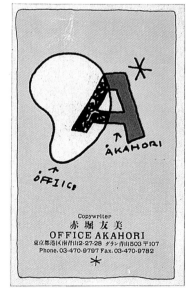

■書籤、卡片

感

傷心是一種最堪咀嚼的滋味
如果不經過這份疼痛
也許就不能體會其他人生的歡喜

松林2109

釋然

不為過去的事煩惱
因為那已是注定的事實
不為未來的事煩惱
因為誰也無法預料未來

松林1916

知音

一生的盼望
一世的執著
只為了一位有緣的知音

松林2121

惜緣

珍惜著相識相知的緣份
執著於無怨無悔的許諾
所有的神話將曾發生
一切的美夢都會成真

松林2125

認真想想

快快樂樂過一生，是一生
傷心想哭的過，也是一生
你的一生
是操縱在別人手裡
還是你自己做主

芝蔴8517　心靈寄語

相知相契

真摯的友誼是心靈的相知相契
那一份感覺永難忘記
好友!!且讓我們好好珍惜
這一生難得的緣

心寄

被此相處的這段日子裡
如果你了解我，我不要勉強我，
因為那只有增加心裡的負荷與矛盾!
我需要的是你的情感與彼此的諒解!
寄給你我的心聲與渴望。

芝蔴6706

友誼

FRIEND

友誼是生命的調味品
也是心靈的止痛劑
好友
與你的相遇，
是莫可解釋的默契
讓我們共同來好好珍惜。

芝蔴6709

祝福

一位可親可愛的朋友
捎給你的衷心祝福
無論你身在何處
相知密密的包容起來
傳送我倆美好的情誼

心靈8505　心靈寄語

青春歲月

我們之間的友誼
在字典裡
也許找不到答案
然而它的溫馨
卻溫暖了你我的心

芝蔴8508　心靈寄語

四、店面、招牌企劃

　　自我風格的表現一直是變體字所強調的，現在有許多個性化的商店不斷成立，如小歇茶亭、水族館、飾品店、休閒中心等在企劃佈置時，都給予人一種很清晰的訴求重點，強調自我的風格，讓人留下極深刻的印象，這也是一種趨勢使然，未來的商店走向將逐漸的走向企業化，而整體的形象（CIS）的自我意識也將勢必抬頭，我們不能再沿習以往大眾式的格調，朝個性化發展才是前瞻性的！

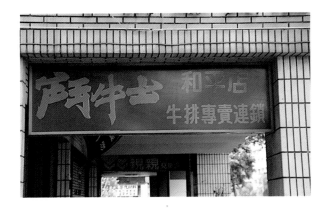

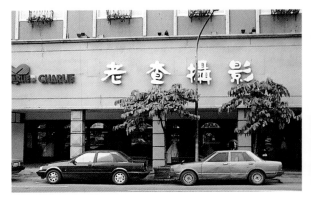

■店面企劃

●店面標準字之設計

●超級市場的整體規劃

●印刷吊牌是活絡賣場的最佳法寶

●拍賣時期的店面規劃

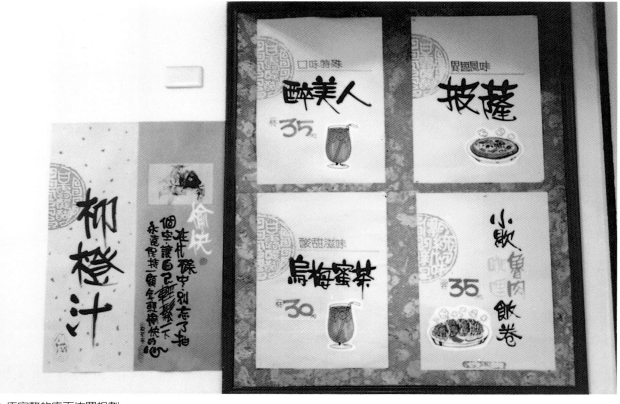

●極完整的店面佈置規劃

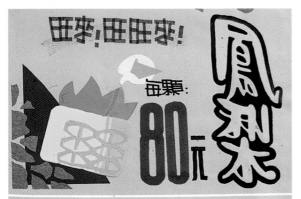

● 超市標價卡（色底、剪貼圖案）

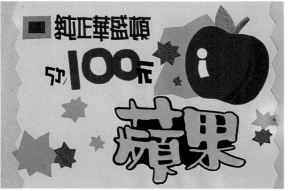

● 超市標價卡（色底、剪貼圖案）

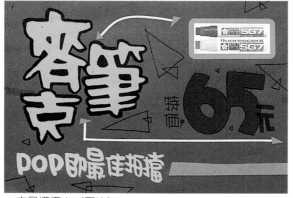

● 文具標價卡（圖片）

● 文具標價卡（色底、圖片）

● 百貨標價卡（白底、圖片）

● 百貨標價卡（白底、圖片）

● 百貨標價卡（白底、圖片）

● 百貨標價卡（白底、圖片）

■標價卡

● 文具標價卡（色塊）

● 文具標價卡（色塊）

● 文具標價卡（色底、圖片）

● 食品標標卡

● 食品標價卡（具象剪貼）

● 百貨標價卡

● 百貨標價卡

● 百貨標價卡

● 百貨標價卡

● 百貨標價卡

■ 價 目 表

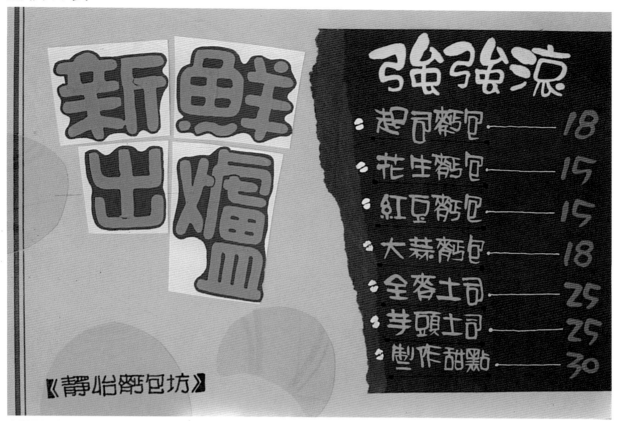

新鮮出爐

強強滾
- 起司麵包————18
- 花生麵包————15
- 紅豆麵包————15
- 大蒜麵包————18
- 全蓉土司————25
- 芋頭土司————25
- 製作甜點————30

《靜怡麵包坊》

食品價目表（色底）

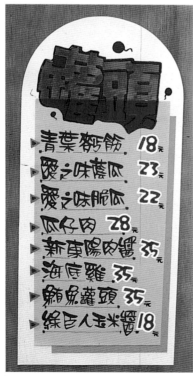

- 青葉麵筋　18元
- 愛之味醬瓜　23元
- 愛之味脆瓜　22元
- 瓜仔肉　28元
- 新東陽肉鬆　35元
- 海底雞　35元
- 鮪魚蘿頭　35元
- 綠巨人玉米醬　18元

● 餐飲價目表

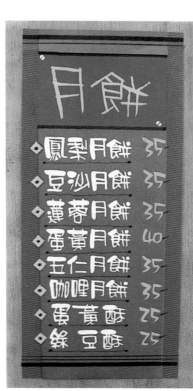

月餅
- 鳳梨月餅　35
- 豆沙月餅　35
- 蓮蓉月餅　35
- 蛋黃月餅　40
- 五仁月餅　35
- 咖哩月餅　35
- 蛋黃酥　25
- 綠豆酥　25

● 餐飲 價目表

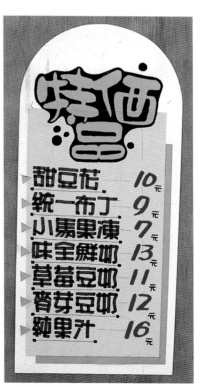

- 甜豆花　10元
- 統一布丁　9元
- 小瑪果凍　7元
- 味全鮮奶　13元
- 草莓豆奶　11元
- 脊芽豆奶　12元
- 純果汁　16元

● 餐飲價目表

■價目表

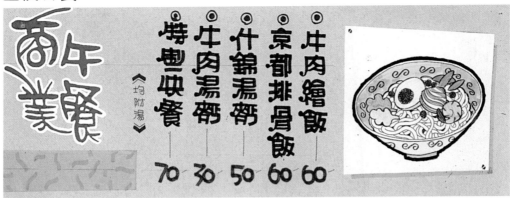

◎特製快餐 ——70
◎牛肉湯餐 ——70
◎什錦湯餐 ——50
◎京都排骨飯 ——60
◎牛肉燴飯 ——60
《均附湯》

● 食品價目表（色底）

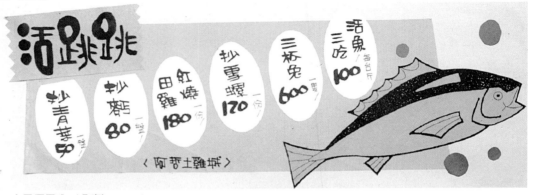

活跳跳

炒青菜 一盤 50
炒蜊 一盤 80
紅燒田雞 一盤 180
炒雪螺 一盤 120
三杯鬼 600 一盤號
活魚三吃 100 每台斤

〈阿哲土雞城〉

● 食品價目表（色底）

▶ 藍色夏威夷 70元
▶ 魔鬼冰咖啡 70元
▶ 蛋蜜汁 75元
▶ 芬蘭汁 75元

《冰的徹底‧絕佳風味》

夏日聖品

● 食品價目表（色底）

144

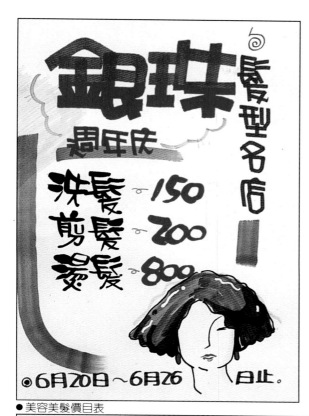

● 美容美髮價目表

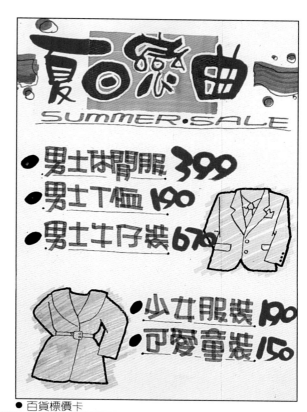

● 百貨標價卡

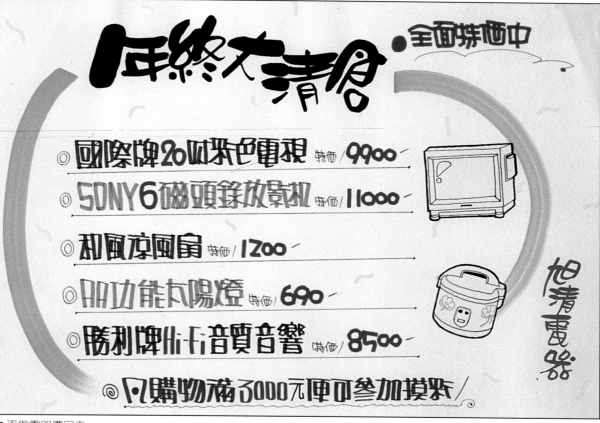

● 百貨電器價目表

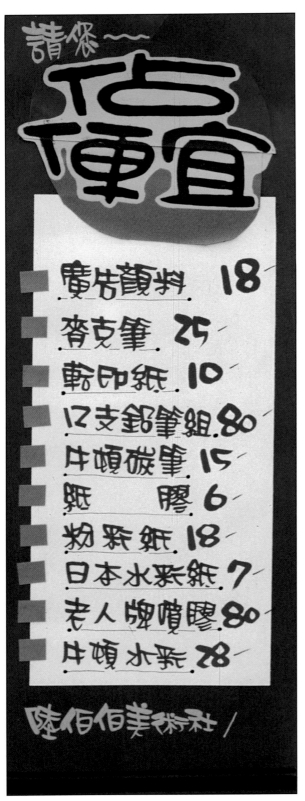

●文具價目表

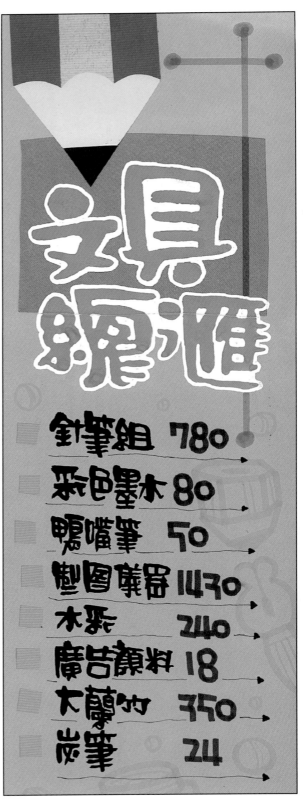

●文具價目表

■ 吊 牌

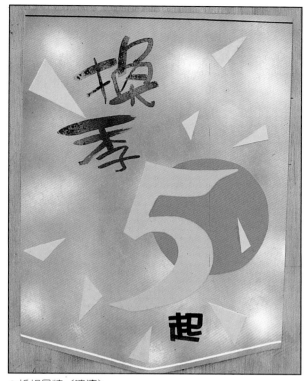

● 折扣吊牌（噴漆）

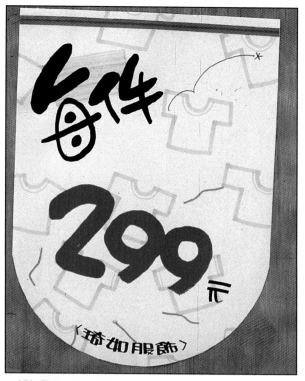

● 折扣吊牌（色筆圖形）

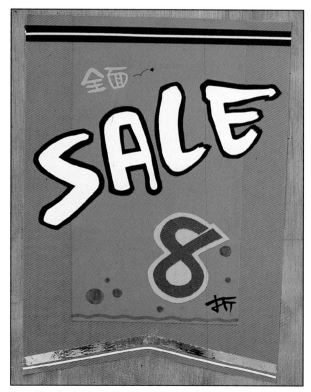

● 折扣吊牌（色塊剪貼）

● 折扣吊牌（印刷體）

■吊牌設計

● 節日吊牌（拓印）

● 節日吊牌（拓印）

● 節日吊牌（剪貼）

● 節日吊牌（剪貼）

■吊牌

● 節慶吊牌（具象剪貼）

● 節慶吊牌（圖滿版）

● 節慶吊牌（圖滿版）

● 告示吊牌

● 告示吊牌

● 告示吊牌

● 告示吊牌

● 告示吊牌

● 告示吊牌

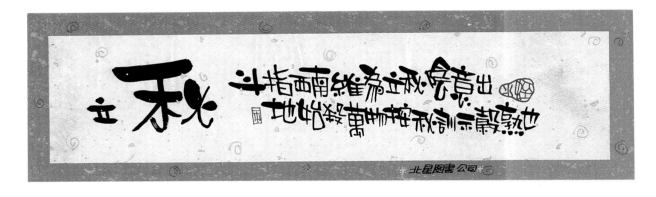

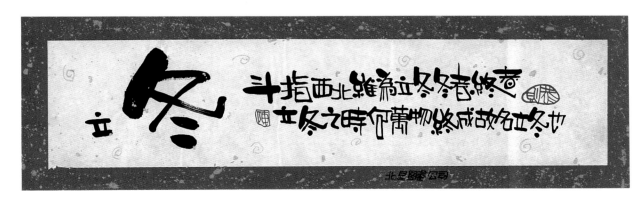

● 校園海報（色塊剪貼）

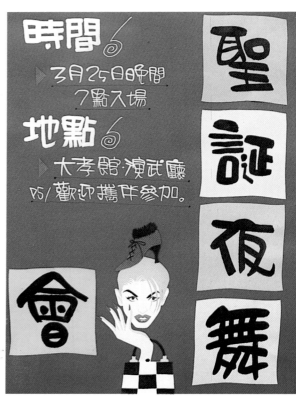

● 校園海報（精緻剪貼）

● 校園海報（精緻剪貼）

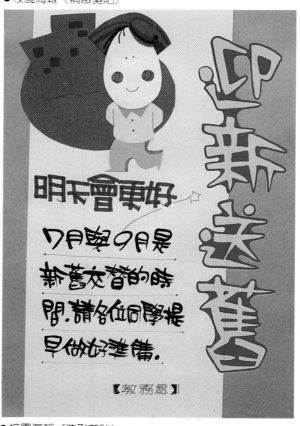

● 校園海報（造形剪貼）

● 招生海報（撕貼）

● 招生海報（撕貼）

● 招生海報（撕貼）

● 招生海報（撕貼）

● 餐飲海報（廣告顏料標題、色筆插圖）

● 餐飲海報（廣告顏料標題、色筆插圖）

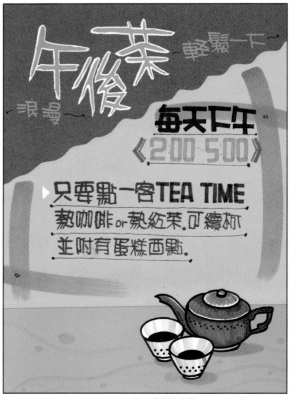

● 餐飲海報（廣告顏料標題、色筆插圖）

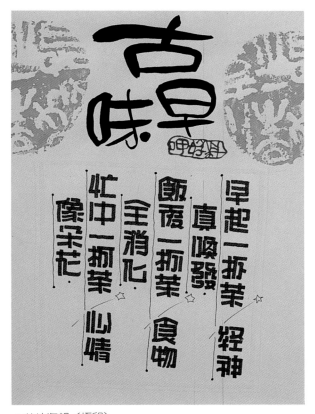

●茶坊海報（拓印）

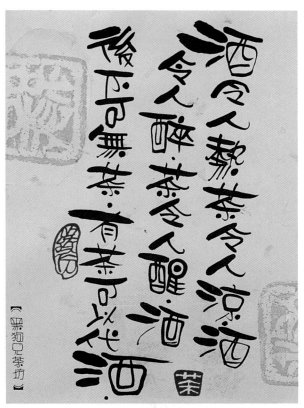

●茶坊海報（拓印）

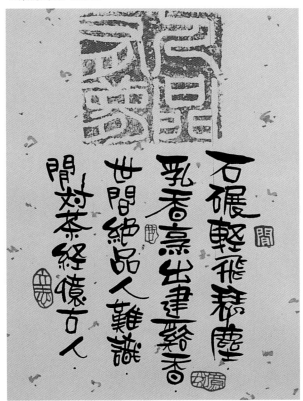

●茶坊海報（拓印）

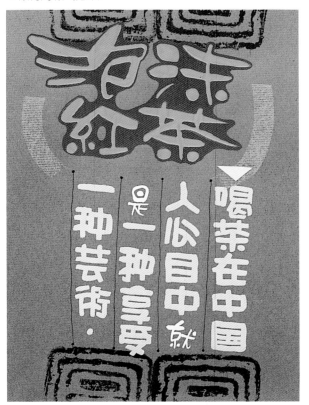

●茶坊海報（拓印）

155

● 食品海報（色底）

● 食品海報（色底）

● 食品海報（色底）

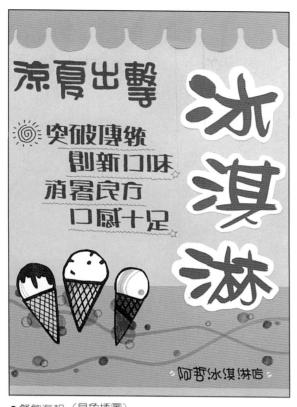

● 餐飲海報（具象插圖）

● 餐飲海報（剪貼）

● 餐飲海報（圖片）

主廚特別推薦

八國聯軍攻入北京,慈禧太后逃到西安,回都時,御膳房為討好老佛爺特作此菜以示慶祝

鳳凰果樂

《名廚·名菜系列》

材料◎里肌肉·豆泥·蒜·雞腿肉

●西餐海報（白底圖片）

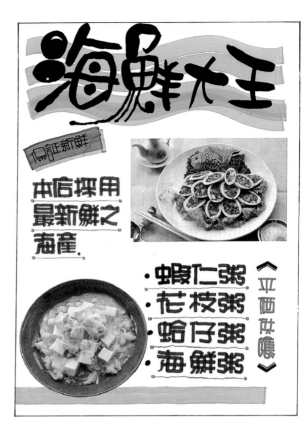

海鮮大王

保証新鮮

本店採用最新鮮之海產

· 蝦仁粥
· 花枝粥
· 蛤仔粥
· 海鮮粥

《平西餐廳》

●西餐海報（白底圖片）

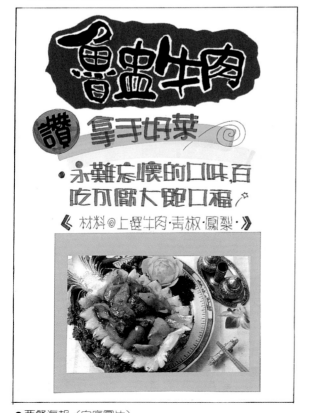

魯味牛肉

讚 拿手好菜

· 永難忘懷的口味,百吃不厭大飽口福

《材料◎上選牛肉·青椒·鳳梨·》

●西餐海報（白底圖片）

熱烈上市

粽子

誰說只有端午才吃

即日起本店特別推出道地湖州粽子,請來吃粽子不必挑日子。

·阿哲的店·

●西餐海報（白底圖片）

麻雀變鳳凰

脫胎換骨可是著~!

今天起到美容院助您成人之美使您脫胎換骨成為天之驕子。

● 美容、美髮海報（白底）

讓孩子有個充實的暑假

兒童教室

暑假到了,你想讓您的孩子有個愉快充實的暑假嗎讓趕快到才藝教室來

● 文具海報（白底）

瀟灑走一場

新造型新風情

到邑鳳美容中作,創造您的萬種風情!!

《邑鳳專業美髮中心》

● 美容、美髮海報（白底）

一部值得推薦的工具書~

新書介紹

作者/簡仁吉·簡志哲

好書不寂寞

◎精緻手繪POP剪貼
◎精緻手繪POP插畫
◎精緻手繪POP字體
設計/變体字

● 文具海報（白底）

159

〈昇禾家電〉

折扣戰

全新家電 等您來～

年關將近.家电大戰已熱化.本公司為回饋大眾.即任來支持 即日起全面 6折

● 百貨電器（白底、麥克筆）

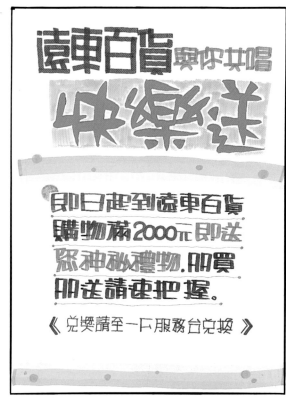

遠東百貨 與你女唱

快樂送

即日起到遠東百貨 購物滿 2000元 即送 您神秘禮物.即買 即送請速把握。

《兌獎請至一F服務台兌換》

● 百貨電器（白底、麥克筆）

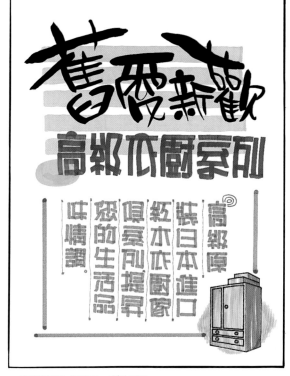

舊愛新歡

高級衣櫥系列

高級原裝日本進口 紅木衣櫥家俱系列提昇您豪華的生活品味情調

● 百貨電器（白底、麥克筆）

160

● 告示海報（色塊）

● 告示海報（色塊）

● 告示海報（色塊）

● 餐飲海報（拓印）

● 餐飲海報（拓印）

● 服飾精品海報

■立體POP

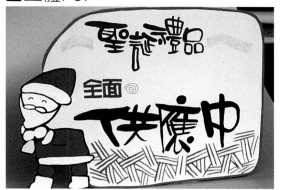

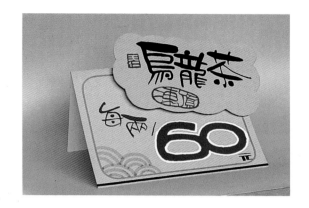

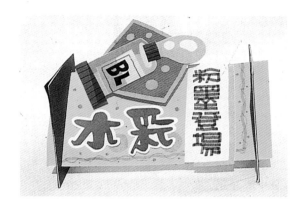

企業識別設計

Corporate Indentification System

CIS

DESIGN

林東海・張麗琦 編著

新形象出版事業有限公司

定價 450 元

新形象出版事業有限公司

台北縣中和市中和路 322 號 8 之 1/TEL：(02)29207133/FAX：(02)29290713/郵撥：0510716-5 陳偉賢

總代理 / 北星圖書公司

台北縣永和市中正路 391 巷 2 號 8 樓 /TEL：(02) 2922-9000/FAX：(02) 2922-9041/郵撥 /0544500-7 北星圖書帳戶

門市部：台北縣永和市中正路 498 號 /TEL：(02)2928-3810

名家創意 識別 包裝 海報 設計

www.nsbooks.com.tw

名家・創意系列 ①

識別設計—識別設計案例約140件

●編輯部 編譯　●定價：1200元

此書以不同的手法編排，更是實際、客觀的行動與立場規劃完成的CI書，使初學者、抑或是企業、執行者、設計師等，能以不同的立場、不同的方向去了解CI的內涵；也才有助於CI的導入，更有助於企業產生導入CI的功能。

名家・創意系列 ②

包裝設計—包裝案例作品約200件

●編輯部 編譯　●定價：1200元

就包裝設計而言，它是產品的代言人，所以成功的包裝設計，在外觀上除了可以吸引消費者引起購買慾望外，還可以立即產生購買的反應；本書中的包裝設計作品都符合了上述的要點，經由長期建立的形象和個性，對產品賦予了新的生命。

名家・創意系列 ③

海報設計—海報設計作品約200幅

●編輯部 編譯　●定價：1200元

在邁入開發國家之林，「台灣形象」給外人的感覺卻是不佳的，經由一系列的「台灣形象」海報設計，陸續出現於歐美各諸國中，為台灣掙得了不少的形象，也開啓了台灣海報設計新紀元。全書分理論篇與海報設計精選，包括社會海報、商業海報、公益海報、藝文海報等，實為近年來台灣海報設計發展的代表。

一次
購買三本書
另享優惠

名家序文摘要

REPUTED CREATIVE IDENTIFICATION DES

DESIGN 闡揚本土文化・提升台灣設計地位

● 名家創意識別設計
陳木村先生(中華民國形象研究發展協會理事長)

這是一本用不同手法編排，真正屬於CI的書，可以感受到此書能讓讀者用不同的立場，不同的方向去了解CI的內涵。

● 名家創意包裝設計
陳永基先生(陳永基設計工作室負責人)

「 消費者第一次是買你的包裝，第二次才是買你的產品」，所以現階段行銷策略、廣告以至包裝設計，就成為決定買賣勝負的關鍵。

● 名家創意海報設計
柯鴻圖先生(台灣印象海報設計聯誼會會長)

國內出版商願意陸續編輯推廣，闡揚本土化作品，提昇海報的設計地位，個人自是樂觀其成，並與高度肯定。

北星圖書・新形象／震撼出版

POP高手系列

POP字體 1.變體字 ①

出 版 者：新形象出版事業有限公司
負 責 人：陳偉賢
地 址：台北縣中和市中和路322號8F之1
電 話：29278446
F A X：29290713
編 著 者：簡仁吉、簡志哲
總 策 劃：陳偉昭、陳正明
美術設計：吳銘書、游義堅
美術企劃：陳寶勝、劉芷芸

總 代 理：北星圖書事業股份有限公司
地 址：台北縣永和市中正路462號5F
門 市：北星圖書事業股份有限公司
地 址：永和市中正路498號
電 話：29229000
F A X：29229041
網 址：www.nsbooks.com.tw
郵 撥：0544500-7北星圖書帳戶
印 刷 所：利林彩色印刷股份有限公司
製 版 所：興旺彩色印刷製版有限公司

行政院新聞局出版事業登記證／局版台業字第3928號
經濟部公司執照／76建三辛字第214743號
■本書如有裝訂錯誤破損缺頁請寄回退換
西元2001年6月 第一版第一刷

國家圖書館出版品預行編目資料

POP字體.1，變體字／簡仁吉，簡志哲編著。--
-第一版 --臺北縣中和市：新形象，2001
〔民90〕
面； 公分 。--（POP高手系列；1）
ISBN 957-2035-01-0（平裝）
1.美工字體
965 90007790